i-smart

智學堂

智慧是學習的殿堂

國家圖館出版品預行編目資料

成語接龍：開啓你的想像力 / 羅燕惠編著.
-- 初版. -- 新北市：智學堂文化，民101.10
面； 公分. -- (學習系列；1)
ISBN 978-986-88534-2-3(平裝)
1.益智遊戲 2.成語
997.4 101015470

學習系列：01

成語接龍：開啟你的想像力

編　　著 — 羅燕惠
出 版 者 — 智學堂文化事業有限公司
執行編輯 — 艾斯
美術編輯 — 林于婷
地　　址 — 22103　新北市汐止區大同路三段一百九十四號九樓之一
　　　　　　TEL　（02）8647-3663
　　　　　　FAX　（02）8647-3660

總 經 銷 — 永續圖書有限公司
劃撥帳號 — 18669219
出 版 日 — 2012年10月

法律顧問 — 方圓法律事務所　凃成樞律師
CVS 代理 — 美璟文化有限公司
　　　　　　TEL　（02）27239968
　　　　　　FAX　（02）27239668

Foreword
前言．

　　中國文學博大精深，學習起來枯燥乏味，透過輕鬆的成語接龍遊戲，不但有學習的效果，更能增加孩子的興趣。想要好好學習語言能力，成為有文學氣質的小文青；想了解歷史典故，鑑往知來；想發揮自己的想像力，天馬行空的造句…

　　有趣的成語接龍遊戲，用輕鬆有趣的方式達到學習的成果，潛移默化地提高對成語的喜好，啓發學習的興趣與動力，加入成語故事，更可加深孩子對成語的印象，進而運用自如，成為日後學習作文的一大助力。

　　豐富的成語詞彙、詳細的成語解釋、精彩的典故來源，由淺入深的內容安排，讓你學習起來更得心應手，不僅讓你的語文能力大大提升、增進你的文學涵養，更讓你成為成語接龍遊戲的常勝軍。快來發揮你的想像力，看看你能接出幾個成語來呢！

Options

目錄

WORD CHAIN

Level 1

Time

Grade

Options

Exit

Answers

等級一

A 成語接龍

胸有成竹 → 竹報平安 → 安富尊榮 → 榮華富貴 → 貴耳賤目 →

目中無人 → 人中騏驥 → 騏子龍文 → 文質彬彬 → 彬彬有禮 →

禮賢下士 → 士飽馬騰 → 騰雲駕霧 → 霧裡看花 → 花言巧語 →

語重心長 → 長此以往 → 往返徒勞 → 勞而無功 → 功成不居。

B 成語解釋

胸有成竹：本指畫竹之前，心中早已有了竹子的完整形象。後來比喻在做事之前已經拿定主意。

竹報平安：比喻報平安的家書，後來也常用爲春聯吉祥詞。

安富尊榮：安定富足。也指安於富裕安樂的生活。

榮華富貴：榮華，草木開花，比喻人顯榮發達，財多位尊。形容有錢有勢。

貴耳賤目：重視傳來的話，輕視親眼看到的現實。比喻相信傳說，而不相信事實。

目中無人：眼裡沒有別人。形容驕傲自大，瞧不起他人。

人中騏驥：騏驥，良馬。比喻才能出眾的人。

驥子龍文：驥子，千里馬；龍文，駿馬名，舊時多指神童。原為佳子弟的代稱。後多稱讚人才華出眾。

文質彬彬：文，文采；質，實質；彬彬，形容配合適當。原形容人既文雅又樸實，後來形容舉止文雅有禮貌。

彬彬有禮：彬彬，原意為文質兼備的樣子，後來形容人的禮貌恰到好處，不至於矯情多禮。

禮賢下士：對有才有德的人以禮相待，對一般有才能的人不計自己的身份去結交。

士飽馬騰：軍隊中的糧餉充足，士氣高昂。

騰雲駕霧：乘著雲，駕著霧。原指傳說中會法術的人乘雲霧飛行，後來形容奔馳迅速或頭腦發昏。

霧裡看花：原形容年老視力差，看東西模糊，後來也比喻看不清事情。

花言巧語：原指鋪張修飾、內容空乏的言語或文詞。後來多指用來騙人的虛偽動聽的話語。

語重心長：形容說話深刻有影響力，而且情意深長。

長此以往：長期這樣下去。多指不好的情況。

往返徒勞：徒勞，白費力氣。指來回白跑一趟。

勞而無功：形容花費了力氣，卻毫無功效或收穫。

功成不居：居，承當、佔有。原意是順其自然存在，不去占為己有。後來形容立了功卻不把功勞歸於自己。

Ⓒ成語故事

胸有成竹

　　北宋時候，有一個著名的畫家，名叫文與可，他最擅長的就是畫竹。

　　文與可為了畫好竹子，不管是春夏秋冬，還是颱風下雨，或是天晴天陰，他都長年不斷地在竹林子裡鑽來鑽去。三伏天氣，日頭像一團火，烤得地面發燙。可是文與可照樣跑到竹林面對著太陽的那一邊，站在炙熱的陽光底下，全神貫注地觀察竹子的變化。他一會兒用手指頭量一量竹子的節把有多長，一會兒又記一記竹葉片有多密。汗水濕透了他的衣衫，臉上也都是汗，可是他連抹都不抹一下，就好像一點事兒也沒有。

　　有一次，天空刮起了一陣狂風。緊接著，電閃雷鳴，眼看著一場暴雨就要來臨。人們都紛紛跑回家。可是就在這時候，坐在家裡的文與可，急急忙忙地抓了一頂草帽，往頭上一扣，直往山上的竹林奔去。他一出大門，就下起了傾盆大雨。

　　文與可一心要觀察風雨中的竹子，哪裡還顧得上天雨路滑。他撩起袍襟，爬上山坡，奔向竹林。他氣喘吁吁地跑進竹林，沒去抹掉臉上的雨水，便兩眼眨不眨地觀察起竹子來了。只見竹子在風雨的吹打下，彎腰點頭，搖來晃去。文與可細心地把竹子受風雨吹打的姿態記錄在心頭。

　　由於文與可長年累月地對竹子作了細微的觀察和研究，

無論竹子在春夏秋冬四季的形狀有什麼變化；還是在陰晴雨雪天，竹子的顏色、姿勢有什麼兩樣；或者在強烈的陽光照耀下和在明淨的月光映照下，竹子又有什麼不同；不同的竹子，又有哪些不同的樣子，他都摸得一清二楚。所以畫起竹子來，自然輕鬆自在，根本用不著畫草圖。

D 成語練習

數字成語：請根據下面的提示從一到十，這十個數字中選擇正確的填在空白處，把成語補充完整。

（　）光（　）色、（　）心（　）意、（　）上（　）下、
（　）言（　）鼎、（　）平（　）穩、（　）霄雲外、
（　）話不說、（　）（　）大順、（　）拜之交、
（　）全（　）美。

用顏色填成語：紅、藍、白、紫、綠、黑、黃、灰、青
花（　）柳（　）、一清二（　）、（　）田生玉、
萬（　）千（　）、雨過天（　）、（　）道吉日、
昏天（　）地、心（　）意冷、（　）（　）不接。

等級二

Ⓐ成語接龍

居官守法 → 法外施仁 → 仁漿義粟 → 粟紅貫朽 → 朽木死灰 →

灰飛煙滅 → 滅絕人性 → 性命交關 → 關門大吉 → 吉祥止止 →

止於至善 → 善賈而沽 → 沽名釣譽 → 譽不絕口 → 口蜜腹劍 →

劍戟森森 → 森羅萬象 → 象箸玉杯 → 杯弓蛇影 → 影影綽綽。

Ⓑ成語解釋

居官守法： 舊時指做官要遵守法律法規。

法外施仁： 法紀之外，給以寬大處理。

仁漿義粟： 指施捨給人的金錢和食物。

粟紅貫朽： 粟米紅腐，貫錢的繩索朽腐。比喻生活富裕，錢穀
豐饒。

朽木死灰： 乾枯的樹木和被火滅後的冷灰。比喻心情極端消
沉，對任何事情無動於衷。

灰飛煙滅： 像灰、煙般的消逝，比喻事物消失殆盡。

滅絕人性： 完全喪失人所具有的理性。形容極端殘忍，一點人
性都沒有。

性命交關：性命到了重要關頭。形容事情關係重大，非常緊要。

關門大吉：指商店倒閉或企業破產停業。

吉祥止止：第一個止字是停留的意思，第二個止字是助詞。指喜慶好事的徵兆不斷出現。

止於至善：止，達到；至，最、極。形容德性達到極完美的境界。

善賈而沽：賈，通「價」。善賈，好價錢；沽，出賣。等待好價錢出售。比喻懷才不遇，等有人賞識了再出來做事。也比喻有了肥缺，才肯任職。

沽名釣譽：沽，買；釣，用餌引誘魚上鉤。比喻騙取，用某種不正當的手段謀取名譽。

譽不絕口：指不斷地稱讚。

口蜜腹劍：形容一個人嘴巴說的好聽，但內心險惡、處處想陷害人。形容雙面人的狡猾陰險。

劍戟森森：劍戟密布，戒備森嚴。比喻人心險惡，令人生畏。

森羅萬象：森，眾多；羅，陳列；萬象，宇宙間各種事物和現象。指宇宙間紛紛陳列出各式各樣的景象。形容包含的內容極為豐富。

象箸玉杯：象箸，象牙筷子；玉杯，玉製的杯子。形容豪華奢侈的生活。

杯弓蛇影：將映在酒杯裡的弓影誤認為蛇。比喻因疑神疑鬼而

引起恐懼。

影影綽綽：隱隱約約、模糊不真切的樣子。

ⓒ成語故事

杯弓蛇影

　　從前有個做官的人，名叫樂廣。

　　他有位好朋友，一有空就會到他家裡來聊天。但是有一段時間，他的朋友一直沒有露面。樂廣十分擔心，就登門探望。

　　樂廣到了那位朋友家，只見朋友半坐半躺地倚在床上，臉色蠟黃。樂廣這才知道朋友生了重病，就問他這病是怎麼得的。

　　朋友支支吾吾不肯說，經過樂廣再三追問，朋友才說：「那天在您家喝酒，看見酒杯裡有一條青皮紅花的小蛇在游動。當時噁心極了，想不喝嘛，您又再三勸飲，出於禮貌，不好拒絕您的好意，只好十分不情願的飲下了酒。從此以後，心裡就總是覺得肚子裡有條小蛇在亂竄，想吐極了，什麼東西也吃不下去。到現在病了快半個月了。」

　　樂廣心生疑惑，酒杯裡怎麼會有條小蛇呢？但他的朋友又明明看見了，這是怎麼回事兒呢？回到家中，他在屋裡來回踱步，分析原因。

　　這時他看見牆上掛著一張青漆紅紋的雕弓，靈機一動：是

不是這張雕弓在搞鬼？

　　於是，他斟了一杯酒，放在桌子上，移動了幾個位置，終於看見那張雕弓的影子清晰地投映在酒杯中，隨著酒水的晃動，真像一條青皮紅花的小蛇在游動。

　　為了解除朋友的疑惑，樂廣馬上用轎子把朋友接到家中。請他仍舊坐在上次的位置上，仍舊用上次的酒杯為他斟了滿滿一杯酒，問道：「您再看看酒杯中有什麼東西？」

　　那個朋友低頭一看，立刻驚叫起來：「蛇！蛇！又是一條青皮紅花的小蛇！」樂廣哈哈大笑，指著牆上的雕弓說：「您抬頭看看，那是什麼？」

　　朋友看了看雕弓，再看看杯中的蛇影，恍然大悟，頓時覺得渾身輕鬆，心病也全都消了。

成語練習

疊字成語，下面是含有重疊字的成語，請你把它們補充完整。

彬彬（　）（　）、影（　）綽（　）、（　）（　）來遲、
文質（　）（　）、（　）（　）碌碌、劍戟（　）（　）、
（　）（　）無聞、衣冠（　）（　）、喜氣（　）（　）、
原（　）本（　）、（　）（　）玉立、（　）（　）逼人。

對應歇後語連線：

井底吹喇叭	・	・ 一步登天
火燒眉毛	・	・ 低聲下氣
孫大聖翻跟頭	・	・ 任重道遠
叫花子跳崖	・	・ 迫在眉睫
演古戲打破鑼	・	・ 窮途末路
挑著扁擔長征	・	・ 陳詞濫調

等級三

Ⓐ 成語接龍

綽綽有餘 → 餘悸猶存 → 存而不論 → 論及婚嫁 → 嫁禍於人 →

人情冷暖 → 暖衣飽食 → 食不果腹 → 腹背之毛 → 毛手毛腳 →

腳踏實地 → 地老天荒 → 荒誕不經 → 經綸滿腹 → 腹笥甚廣 →

廣庭大眾 → 眾口薰天 → 天香國色 → 色授魂與 → 與民更始。

Ⓑ 成語解釋

綽綽有餘：非常寬裕，足以應付所需。亦作「綽綽有裕」、
「綽有餘裕」。

餘悸猶存：形容驚懼的心情尚未平息。

存而不論：保留而不加以討論。

論及婚嫁：男女雙方交往，到達談論婚事的階段。

嫁禍於人：嫁，轉移。把本應自己承受的禍害，推到別人身
上。

人情冷暖：人情，指社會上的人情世故；冷，冷淡；暖，熱
情。泛指人情的變化。指在別人得勢時就奉承巴結，失意時就
不理不睬。

暖衣飽食：吃得飽，穿得暖。形容生活寬裕，衣食豐足。

食不果腹：果，充實、飽。指吃不飽。形容生活貧窮困苦。

腹背之毛：比喻無足輕重、可有可無的事物。

毛手毛腳：毛，舉動輕率。形容做事粗心，不仔細；或指男女間輕浮的行為。

腳踏實地：雙腳踏在堅實的土地上。比喻做事切實，認真。

地老天荒：指經歷的時間極久。

荒誕不經：荒誕，荒唐離奇；不經，不合常理。形容言論荒謬，不合情理。

經綸滿腹：經綸，整理清楚的蠶絲，引申為人的學識、謀略。形容人才識豐富。亦作「滿腹經綸」。

腹笥甚廣：形容知識豐富，學問廣博。

廣庭大眾：廣庭，寬大的廳堂。指人數眾多的場合。亦作「大庭廣眾」、「廣眾大庭」。

眾口熏天：眾人的言論，其勢可以上達於天。形容輿論力量影響之大。

天香國色：稱譽牡丹，後用以比喻美女。亦作「國色天香」。

色授魂與：色，神色；授、與，給予。形容彼此神交心會，情投意合而不著痕跡。

與民更始：更始，重新開始。原指封建帝王即位更新或採取某些重大措施。後來比喻改革舊制。

成語故事

嫁禍於人

出自《史記·趙世家》：

趙孝成王四年，韓國上黨太守馮亭派使者求見趙王，說：「韓國不能防守上黨，想把上黨納入秦國。上黨的官民都甘心歸附趙國，不願意歸附秦國。現有城邑十七座，願全部納入趙國，任憑大王賞賜官民。」

趙王聽了非常高興，就召見平陽君趙豹，詢問他：「馮亭要把上黨納入趙國，可以接受它嗎？」

趙豹說：「現在秦國正像蠶吃桑葉般慢慢侵吞韓國土地，從中間隔斷了韓國，不讓韓國與上黨相通，自以為可以穩坐而接受上黨的土地。韓國所以不把上黨讓給強大的秦國而主動送給趙國，實質上是想嫁禍給我們趙國。強大的秦國天天在打主意而得不到，弱小的趙國卻坐收其利，這是無故之利，有害而無益。」

趙王沒有採納趙豹的意見，派軍隊佔領了上黨，後來果然導致秦趙之戰，結果趙國慘敗。

Ⓓ成語練習

尋找同義詞：請將下面意思相近的兩個成語寫在一起。

富甲一方　恣意妄為　真心實意　天長地久　夕陽西下
怒髮衝冠　日薄西山　勃然大怒　胡作非為　富可敵國
地老天荒　情真意切

（　　　　、　　　　）（　　　　、　　　　）
（　　　　、　　　　）（　　　　、　　　　）
（　　　　、　　　　）（　　　　、　　　　）

猜燈謎：請根據謎面，寫出正確的成語。

戰後慶功會……………………………………論（　）行（　）

葉公驚倒，心跳停止…………………………來（　）去（　）

忠……………………………………………（　）（　）下懷

臥倒……………………………………………設身（　）（　）

最滑稽的釣魚…………………………………緣（　）求（　）

長明燈…………………………………………經久（　）（　）

遺……………………………………………貌（　）神（　）

等級四

Ⓐ 成語接龍

始亂終棄 → 棄瑕錄用 → 用兵如神 → 神通廣大 → 大禹治水 →

水乳交融 → 融會貫通 → 通宵達旦 → 旦種暮成 → 成人之美 →

美人遲暮 → 暮雲春樹 → 樹大招風 → 風中之燭 → 燭照數計 →

計日程功 → 功德無量 → 量才錄用 → 用行舍藏 → 藏頭露尾。

Ⓑ 成語解釋

始亂終棄：亂，淫亂、玩弄。指玩弄別人感情的惡劣行徑。

棄瑕錄用：瑕，玉上的斑點、借指過失。形容原諒過去的過失，
重新錄用。

用兵如神：調兵遣將如同神人。形容善於指揮作戰。

神通廣大：神通，原是佛家語，指神奇的法術。法術廣大無邊。
形容本領、手段高明巧妙，無所不能。

大禹治水：禹，三皇五帝時中原的皇帝。意指大禹治理水患為百
姓謀福。

水乳交融：交融，融合在一起。水和乳融合在一起。比喻感情很
融洽或結合十分緊密。

融會貫通：融會，融合領會；貫通，貫穿前後。把各方面的知識和道理融化匯合，進而獲得全面透徹的理解。

通宵達旦：通宵，通夜、整夜；達，到；旦，天亮。整整一夜，從天黑到天亮。

旦種暮成：比喻收效極快。

成人之美：成，成就。成全別人的好事。

美人遲暮：原意是美人逐漸衰老。後來比喻因日趨衰落而感到悲傷怨恨。

暮雲春樹：黃昏的雲，春天的樹。用以表示對遠方友人的思念。

樹大招風：比喻人出了名或有了錢財容易引人注意，招來麻煩。

風中之燭：在風裡晃動的燭光。比喻隨時可能死亡的老年人。也比喻隨時可能消滅的事物。

燭照數計：用燭火照著，按數計算。比喻預料事情準確。

計日程功：計，計算；程，估量、考核；功，成效。工作進度或成效可以按日計算。形容進展快速，有把握按時完成。

功德無量：功德，功積和德業；無量，無法計算。舊時指功勞恩德非常之大。現今多用來稱讚人做了好事。

量才錄用：量，估量。根據才能大小加以收錄任用。

用行舍藏：任用了就出來做事，不被任用就退隱。這是早時世大夫不強求富貴名利的處世態度。

藏頭露尾：藏起了頭，露出了尾。形容說話言詞閃爍，舉止畏縮的樣子。

⒞成語故事

大禹治水

禹為鯀之子，又名文命，字高密。相傳生於西羌（今甘肅、寧夏、內蒙古南部一帶），後跟隨父親遷徙至崇（今河南登封附近），堯時被封為夏伯，故又稱夏禹或夏伯。也是中國第一個王朝——夏朝的建立者，同時也是封建社會的創造者。

堯在位的時候，黃河流域發生了很大的水災，村莊被水淹了，房子被毀了，老百姓只好往高處搬遷。後來堯召開部落聯盟會議，商量治水的問題。他徵求四方部落首領的意見：「派誰去治理洪水呢？」首領們都推薦鯀。但堯對鯀不大信任。首領們說：「現在沒有比鯀更強的人才了，請你試一下吧！」堯才勉強同意。

鯀花了九年時間治水，用「水來土掩」的辦法，但並沒能把洪水制服。他就偷了天上能自行生長的叫息壤的土來堵水，天帝知道了，勃然大怒，命令火神將鯀處死，鯀臨死前囑咐兒子「一定要把水治好」。

禹改變了他父親的做法，不是堵水而是導水，他帶領群眾鑿開了龍門，挖通了九條河，經過十年的努力，終於把洪水引到大海裡去了，地面上又可以供人種莊稼了。他和老百姓一起勞動，戴著斗笠，拿著鍬子，帶頭挖土、挑土，禹的腳長年泡在水裡連腳跟都爛了，只能拄著棍子走。

　　禹到了30多歲還沒成家，在塗山（今安徽省蚌埠市西郊）遇到一個名叫女嬌的姑娘，兩人相互十分愛慕，便成了親。

　　禹新婚僅僅四天，還來不及照顧妻子，便為了治水到處奔波，三次經過自己的家門都沒有進去。第一次，妻子生了病，沒進家去看望。第二次，妻子懷孕了，沒進家去看望。第三次，他妻子塗山氏生下了兒子啟，嬰兒正在哇哇地哭，禹在門外經過，聽見哭聲，也忍著沒進去探望。

　　當時，黃河中游有一座大山，叫龍門山（在今陝西與山西交界處）。它堵塞了河水的去路，把河水擠得十分狹窄。奔騰東下的河水受到龍門山的阻擋，常常溢出河道，鬧起水災來。禹到了那裡，觀察好地形，帶領人們開鑿龍門，把這座大山鑿開了一個大口子。這樣，河水就暢通無阻了。

　　大禹治理黃河時有三件寶物，一是河圖；二是開山斧；三是定海神針。傳說河圖是黃河水神——河伯授給大禹的。

🄳成語練習

請將成語根據四季分類，將描述同一個季節的成語寫在一起。

鵝毛大雪　春暖花開　冰天雪地　秋高氣爽　烈日炎炎
李白桃紅　驕陽似火　北雁南飛　暑期薰蒸　數九寒天
草長鶯飛　楓林如火

春：（ 、 、 ）
夏：（ 、 、 ）
秋：（ 、 、 ）
冬：（ 、 、 ）

請將下面的成語補充完整。

江山易改，（ ）。 （ ），何患無辭。

萬事俱備，（ ）。 （ ），死而不僵。

螳螂捕蟬，（ ）。 （ ），成事在天。

人非聖賢，（ ）。 （ ），失道寡助。

等級五

Ⓐ成語接龍

尾大不掉 → 掉以輕心 → 心急如焚 → 焚琴煮鶴 → 鶴髮童顏 →

顏筋柳骨 → 骨顫肉驚 → 驚為天人 → 人定勝天 → 天地萬物 →

物極必反 → 反裘負芻 → 芻蕘之見 → 見微知著 → 著作等身 →

身強力壯 → 壯志凌雲 → 雲消雨散 → 散兵游勇 → 勇猛精進 →

進退失據 → 據理力爭 → 爭長論短。

Ⓑ成語解釋

尾大不掉：掉，搖動。尾巴太大，轉動不靈。舊時比喻部下的勢力很大，無法指揮調度。現在用來比喻機構龐大，指揮不靈。

掉以輕心：輕，輕率。形容處理事情的時候事情採取輕率、漫不經心的態度。

心急如焚：心裡急得像著了火一樣。形容非常著急。

焚琴煮鶴：把琴當柴燒，把鶴煮來吃。比喻糟蹋美好的事物。

鶴髮童顏：仙鶴羽毛般雪白的頭髮，孩童般紅潤的臉色。形容老年人氣色好、有精神。

顏筋柳骨：唐代顏真卿、柳公權的書法，筆力遒勁，故稱為「顏

筋柳骨」。亦作「顏骨柳筋」。

骨顫肉驚：比喻驚恐害怕。

驚為天人：形容才貌卓絕出眾，使人驚嘆。

人定勝天：指人為的力量，能夠克服自然阻礙，改造環境。

天地萬物：宇宙間的一切物類。

物極必反：事物發展到極點，必然會轉向發展。或作「物極必返」、「物至則反」。

反裘負芻：反裘，反穿皮衣；負，背；芻，柴草。反穿皮襖背柴。形容貧窮勞苦。也比喻為人愚昧無知，本末倒置。

芻蕘之見：芻蕘，割草打柴的人。認為自己的意見很淺陋的謙虛說法。

見微知著：微，隱約；著，明顯。見到事情的苗頭，就能知道它的真相和發展趨勢。

著作等身：形容著作極多，疊起來能跟作者的身高相等。

身強力壯：形容身體強壯有力。

壯志凌雲：壯志，宏大的志願；凌雲，直上雲霄。形容理想宏偉遠大。 或作「壯志凌霄」。

雲消雨散：榮華富貴、歌舞聲色消失殆盡，不見蹤跡。比喻一切都成了過去。

散兵游勇：勇，清代指戰爭期間臨時招募的士兵。原指沒有統帥的逃散士兵。現在指沒有組織的團體隊伍裡獨自行動的人。

勇猛精進：原意是勤奮修行。現在形容勇敢有力地向前行進。

進退失據：前進和後退都失去了道路。形容無處容身。也指進退兩難。

據理力爭：依據道理，竭力爭取自己的權益、觀點等。

爭長論短：長、短，指是與非。爭論誰是誰非。多指在不大重要的事情上過於計較。

⒞成語故事

反裘負芻

魏文侯外出遊歷，看見路上有個人反穿著皮衣背著草料，魏文侯就問他：「你為什麼反穿著皮衣背草料啊？」那人回答說：「我愛惜我皮衣上的毛，為了保護它們，所以我反著穿皮衣。」魏文侯說：「難道你不知道如果皮被磨光了毛也就沒有地方依附了嗎？」

第二年，東陽官府送來進貢的禮單，上交的金額增加了十倍，大夫全來祝賀。

魏文侯說：「這不值得你們來向我祝賀的。例如，這和那個在路上反穿皮衣背著木柴的人沒有什麼不一樣，既愛惜皮衣上的毛，而又不知道那個皮沒有了，毛就無處附著的這個道理。現在我的田地沒有擴大，官民沒有增加，而錢卻增加了十倍，這一定是因為士大夫的計謀才徵收到的。我聽說過這樣的話：百姓生活不安定，帝王也就不能安坐享樂了。你們這樣逼

著百姓上繳錢稅，他們的生活就會變得艱難，而我怎麼能安心
享用這些錢財呢？所以你們不應該祝賀我的。」

Ⓓ成語練習

請將下面的成語和它們所形容的事物連在一起。

辭舊迎新　　·　　　　　　·　風景

雕樑畫棟　　·　　　　　　·　學習

山清水秀　　·　　　　　　·　過年

姹紫嫣紅　　·　　　　　　·　驚訝

偃旗息鼓　　·　　　　　　·　房屋

懸樑刺股　　·　　　　　　·　花園

目瞪口呆　　·　　　　　　·　戰爭

請根據下面的俗語把成語補充完整。

觀音菩薩，年年十八…………………………長（　）生（　）

半路殺出個程咬金………………………………（　）人（　）料

迅雷不及掩耳…………………………………措（　）不（　）

眼觀六路，耳聽八方……………………………（　）聰（　）明

當斷不斷，反受其亂……………………………當機（　）（　）

一語驚醒夢中人…………………………………（　）（　）大悟

Ⓐ 成語接龍

短小精悍 → 悍然不顧 → 顧影自憐 → 憐香惜玉 → 玉樹臨風 →

風馳雷行 → 行雲流水 → 水落石出 → 出奇制勝 → 勝任愉快 →

快馬加鞭 → 鞭辟入裡 → 裡出外進 → 進寸退尺 → 尺波電謝 →

謝天謝地 → 地利之便 → 便宜行事 → 事與願違 → 違心之論。

Ⓑ 成語解釋

短小精悍： 形容人身軀短小，精明強悍。也形容文章或發言短而有力。

悍然不顧： 悍然，兇殘蠻橫的樣子。態度強硬，不顧一切。

顧影自憐： 顧，看；憐，憐惜。著自己的形影，憐惜起自己來。形容孤獨失意的樣子，亦指自我欣賞。

憐香惜玉： 惜、憐，愛憐；玉、香，比喻女子。比喻男子對所愛女子的體貼照顧。

玉樹臨風： 形容人年少才貌出眾。

風馳雷行： 形容像颱風和打雷那樣快速。

行雲流水： 飄動的浮雲，流動的水。形容飄灑自然，無拘無束

的樣子。亦用於比喻無足輕重的事物。亦作「流水行雲」。

水落石出：冬季水位下降，使石頭顯露出來。比喻事情真相大白。

出奇制勝：奇，奇兵、奇計；制，制服。出奇兵戰勝敵人。比喻用對方意料不到的方法取得勝利。

勝任愉快：勝任，能力足以擔任。指有能力擔當某項任務或工作，而且能做得很好。

進寸退尺：進一寸，退一尺。比喻得到的少，失去的多。

尺波電謝：形容光陰短暫，如水波電光般急速流逝。

謝天謝地：感激慶幸的話。

地利之便：地理上的優勢。

便宜行事：便宜，方便，適宜。指可以根據實際情況斟酌處理，不必請示。

事與願違：事實與願望相反。指原來打算做的事沒能做到。

違心之論：與內心相違背的話。

ⓒ 成語故事

出奇制勝

　　在春秋戰國時期，樂毅和田單都是十分有名的將領。兩人都精通兵法，擅長布陣打仗。有一次，他們倆碰巧在戰場上對壘，田單帶領齊國的軍隊，樂毅帶領燕國部隊。兩軍在即墨這

個地方交戰。樂毅把田單的軍隊包圍了，田單則和他的軍隊受困在城裡，樂毅為了減少士兵的傷亡，沒有再繼續攻打。田單在城中，一點也沒有放鬆，他為了鼓舞戰士的士氣，不讓他們驚慌，就和他們同吃同睡，讓士兵們知道將領和自己在一起。

　　但是，三年過去了，田單的軍隊供給成了很大的問題，他們還是堅持不住了。然而，就在這個時候，燕國的君王死了，新的君王隨即登基。田單靈機一動，想出了一個突破重圍的好辦法。他先派人到燕國散佈謠言，說樂毅的種種壞話，揚言樂毅要起兵反燕或是要歸順他國。新即位的燕王不瞭解情況，加上樂毅兵權在握，屢立戰功，人多勢眾，遭到了燕國大臣的忌妒，新任燕王怕他功高蓋主，便把樂毅撤職了。樂毅在戰地知道自己得罪了權貴，恐怕凶多吉少，就直接逃到趙國避難去了。

　　田單順利地達到了第一個目的。於是又派人到與自己對壘的燕軍中散播謠言說：「即墨人最怕被別人挖祖墳，祖墳一挖，他們就會驚慌失措，一定會軍心大亂。樂毅走後，擔任燕軍將領的是一個無能的小人，只會阿諛奉承，他聽到了這樣的傳言就真的相信了，叫人去挖了即墨人的祖墳，結果即墨的軍民非常氣憤，立誓要報仇雪恨，跟燕軍拼命，打仗的士氣一下子就提高了。田單看敵軍將領昏庸無能，齊軍士氣高昂，作戰的時機已經成熟，於是就假裝向燕軍投降。那個燕國將領還以為是自己叫人挖墳導致齊軍投降，非常高興。然而就在此時，

田單在城裡命令士兵把刀子綁在牛角上，把鞭炮綁在牛尾巴上
用彩色的布包住牛的全身。當齊軍步行到燕軍附近時，田單就
下令點燃鞭炮。牛聽到鞭炮的聲音都受了驚嚇，發瘋似的衝向
燕軍，嚇得燕軍四處逃跑。就這樣燕軍被打敗了。司馬遷後來
在史書評價這次戰爭，說了『出奇制勝』四個字。

成語練習

請從十二生肖中選擇正確的動物填在括弧裡：
鼠、牛、虎、兔、龍、蛇、馬、羊、猴、雞、狗、豬

狼心（　）肺、守株待（　）、對（　）彈琴、（　）狗不如、
杯弓（　）影、（　）到成功、賊眉（　）眼、聞（　）起舞、
（　）飛鳳舞、尖嘴（　）腮、順手牽（　）、（　）落平陽。

請根據下面的詩句寫出相對應的成語。

不識廬山真面目，只緣身在此山中。（　　　　　　　　）
去年今日此門中，人面桃花相映紅。（　　　　　　　　）
苦恨年年壓金線，為他人作嫁衣裳。（　　　　　　　　）
江東子弟多才俊，捲土重來未可知。（　　　　　　　　）
欲把西湖比西子，淡妝濃抹總相宜。（　　　　　　　　）

等級七

Ⓐ 成語接龍

論功行賞 → 賞心悅目 → 目光如豆 → 豆蔻年華 → 華而不實 →

實事求是 → 是古非今 → 今愁古恨 → 恨之入骨 → 骨騰肉飛 →

飛簷走壁 → 壁壘分明 → 明公正義 → 義正詞嚴 → 嚴陣以待 →

待理不理 → 理屈詞窮 → 窮源竟委 → 委曲求全 → 全力以赴 →

赴湯蹈火 → 火燒火燎。

Ⓑ 成語解釋

論功行賞：論，按照。依照功績的大小給與獎賞。

賞心悅目：悅目，看了舒服。指看到美好的情景而心情愉快。

目光如豆：眼光像豆子那樣小。形容目光短淺，缺乏遠見。

豆蔻年華：豆蔻，多年生草本植物，比喻年輕少女。多指女子
十三、四歲時。

華而不實：華，開花。花開得好看，但不結果實。比喻虛浮而
不切實際。

實事求是：指做事切實，力求真確。亦指按照事物的實際情況
辦事。

是古非今：是，認為對的；非，認為不對的。指不加思索地肯定古代，否定現代。

今愁古恨：愁，憂愁；恨，怨恨。形容感慨極多。

恨之入骨：恨到骨子裡去。形容痛恨到了極點。

骨騰肉飛：騰，跳躍。形容勇士迅速奔馳的樣子。也形容神魂飄蕩。

飛簷走壁：小說中形容有武藝的人身體輕快敏捷，能夠跳上屋簷，越過牆壁。比喻行動矯捷，武技高超。

壁壘分明：壁壘，古代軍營四周的圍牆。比喻彼此界限清楚，不相混淆。

明公正義：堂堂皇皇，光明正大。亦作「明公正氣」。

義正詞嚴：義理正當，措詞嚴厲。亦作「詞嚴義正」、「辭嚴氣正」、「辭嚴義正」、「義正辭嚴」。

嚴陣以待：指做好充分準備，等待敵人。

待理不理：要理不埋。形容對人態度冷淡。

理屈詞窮：屈，短、虧；窮，盡。由於理虧而無話可說。

窮源竟委：探查河道的源流，窮究其根源及末端。亦指探究事物的始末原委。

委曲求全：委曲，遷就。勉強遷就，以求保全。亦指為了顧全大局而讓步。

全力以赴：赴，前往。指投入全部的心力。

赴湯蹈火：赴，前往；湯，熱水；蹈，踩踏。沸水敢淌，烈火

敢踏。比喻不避艱險，奮勇向前。

火燒火燎：燎，燒。比喻心裡非常著急或身上熱得難受。

ⓒ成語故事

赴湯蹈火

　　東漢末年，諸侯割據，劉表擁兵十萬，稱雄荊州（今湖南、湖北）。

　　他看起來儒雅可親，其實是一個內心多疑，優柔寡斷的人。當時，以曹操和袁紹的實力最強，他們分別使用伎倆爭取劉表，劉表總是口頭應允，實際上卻按兵不動，在混亂的局勢中觀望踟躕。

　　劉表的做法，引起他的屬下不滿。有一天，從事中郎韓嵩進諫道：「曹、袁相持不下，將軍舉足輕重，應擇善從之。若想有大作為，可乘兩雄爭鬥之際舉事；不然的話，也應擇善而從。倘若繼續猶豫，他們勢必都會移恨於您，您也就無法保持中立了。」

　　韓嵩又說：「曹操明哲，為天下賢俊所擁戴，勢在必勝。他一旦擊敗了袁紹，就會移兵進攻江漢，那時將軍您就難以抵抗了。所以歸附曹操乃是萬全之策。」

　　劉表仍猶疑不決，他問道：「如今天下大亂，未知所定，我也難以適從。目前曹操住在許昌，你替我前去觀察一下他們

的動靜虛實，如何？」

　　韓嵩說：「我是您的臣子，自當為您效勞，雖赴湯蹈火，在所不辭。如果將軍已作出『上順天子，下歸曹公』的決策，那麼派我進京是完全正確的。如果您主意未定，就派我進京，天子封我一官，我就是天子之臣，按道義就不能再為將軍效力了。那時，就請將軍不要為難我了。」劉表聽了，仍模棱兩可，含糊其辭地要他去一趟再說。

　　韓嵩到了京師後，拜見了曹操。受曹操控制的漢獻帝封他為侍中並任零陵太守。韓嵩便前去向劉表辭行。

　　劉表得知後，認為這是對自己的背叛，於是召集部屬，並命軍隊守衛在廳堂內，準備當眾處斬韓嵩。

　　韓嵩一進來，劉表就罵道：「韓嵩逆賊，竟敢背叛我！」

　　韓嵩毫不畏懼，正氣凜然地說：「嵩早已有言在先。今日之事，是將軍負嵩，不是嵩負將軍！」劉表頓時啞口無言。

　　劉表的妻子見此情景，便悄悄地勸諫道：「韓嵩是本地頗有聲勢的人物，況且他理直氣壯，誅殺他恐怕眾人難以服從。」劉表自知理虧，只得下令赦免了韓嵩死罪。

　　成語『赴湯蹈火』一詞由此而來。意思是，即使是滾燙的湯、熾熱的火，也敢去踏，用來比喻不畏艱險。

📖成語練習

趣味成語連連看。

最厲害的整容術 • • 一步登天

最長的口水 • • 偷天換日

最強的記憶力 • • 度日如年

最大的腳步 • • 改頭換面

最厲害的賊 • • 垂涎三尺

最長的一天 • • 丟盔棄甲

最狼狽的士兵 • • 過目不忘

請從下面的成語中找出意思相反的一對，填在空白處。

十萬火急　鴉雀無聲　笑口常開　重於泰山　無法無天

人聲鼎沸　愁眉苦臉　輕於鴻毛　奉公守法　流芳百世

不緊不慢　遺臭萬年

（　　　、　　　）（　　　、　　　）

（　　　、　　　）（　　　、　　　）

（　　　、　　　）（　　　、　　　）

Ⓐ成語接龍

燎原之火 → 火裡火發 → 發蒙振落 → 落井下石 → 石破天驚 →

驚惶失措 → 措置乖方 → 方斯蔑如 → 如運諸掌 → 掌上明珠 →

珠光寶氣 → 氣傲心高 → 高潮迭起 → 起早貪黑 → 黑更半夜 →

夜雨對床 → 床頭金盡 → 盡態極妍 → 妍姿豔質 → 質疑問難。

Ⓑ成語解釋

燎原之火：大火在原野上燃燒，使人無法接近。比喻不斷壯
大，不可抗拒的革命力量。

火裡火發：比喻非常焦急。

發蒙振落：揭去蒙蓋在眼睛上的障礙，振落下樹枝上的枯葉。
比喻輕而易舉，毫不費力。落井下石：看見人要掉進陷阱裡，
不但不救他，反而向他仍石頭，。比喻乘人有危難時加以陷
害。

石破天驚：形容古樂器箜篌彈奏出來的聲音高亢激越，出人意
料，有難以形容的奇境。後來多以比喻事物新奇驚人。

驚惶失措：失措：失去常態。由於驚慌，一下子不知道怎麼辦

才好。

措置乖方：乖方，不合條理。措置乖方指處置不合理。

方斯蔑如：方，比；斯，此；蔑，沒有。指與此相比，沒有能比得上的。多指爲人的情操。

如運諸掌：像放在手心裡運轉一樣。形容事情辦起來非常容易。

掌上明珠：比喻接受父母疼愛的兒女，特指女兒。

珠光寶氣：珍珠寶石光亮耀眼。形容服飾華麗。

氣傲心高：自視甚高，自以爲是。

高潮迭起：比喻精采緊張之處不斷。

起早貪黑：起得早，睡得晚。形容辛勤工作。

黑更半夜：指深夜。

夜雨對床：指親友或兄弟久別重逢，聚在一起親密交談。

床頭金盡：床頭錢財耗盡。比喻錢財用盡，生活受困。

盡態極妍：盡：極好；態：儀態；妍：美麗。容貌姿態美麗嬌豔到極點。

妍姿豔質：形容女子的體態容貌很美。

質疑問難：質疑：請人解答疑難；問難：對於疑問反復討論、分析。提出疑難，請教別人或一起討論。

Ⓒ成語故事

落井下石

　　韓愈和柳宗元是中國兩位傑出的文學家。大名鼎鼎的唐宋八大家中，唐代有兩位，這兩位就是韓愈和柳宗元。韓愈長柳宗元七歲，而柳宗元卻逝世在韓愈之前，享年四十六歲。

　　韓愈是柳宗元的好朋友。柳宗元去世後，韓愈責無旁貸地寫下了《柳宗元墓誌銘》。韓愈在銘文中先概述了柳氏在世的事蹟，然後敘說柳宗元仕途的不幸和在文學上的成就。柳宗元被貶官柳州（今廣西柳州市地區）時，劉禹錫也將同時被貶至播州（今貴州省遵義市地區）。當時播州新建，地處偏遠，生活艱苦，瘴癘時作，「非人所居」；而劉禹錫則上有高齡老母，「萬無母子俱往之理」。於是，柳宗元不避罪上加罪的危險，上書朝廷，請求以柳州換播州。

　　　　銘文激動地指出：「嗚呼！士窮乃見節義。」這是韓愈給柳宗元崇尚仁義、忠厚待友的崇高評價。接著，筆鋒一轉，描述小人的行徑。這些人平時和睦相處，也能一塊兒吃吃喝喝，臉上總是堆滿笑容　，有時還握著對方的手，蹦出幾句掏心肺腑的話，這一切就像是最真實的，好像他最值得信任。但是，一旦遇到毛髮般的蠅頭利益，這種人便立即翻臉不認人，好像壓根就不認識你這個人了。『落陷阱（通『井』）不引手援，反擠之，又下石焉』——看到有人要掉進井裡，沒有立即拉

他一把,反而把他推下井,還往井裡扔石頭。這種行為連禽獸
都幹不出來,他自己卻得意洋洋地以為撿了便宜。這號人物如
果得知柳宗元的高風義舉,多少也會有點慚愧吧。

囗成語練習

請選擇正確的氣候補充成語:風、霜、雨、雪、雲、雷、霧

狂()暴()、大()紛飛、冷若冰()、

()裡看花、大()傾盆、暴跳如()、

()()變幻、吞()吐()、冰()聰明、

電閃()鳴

請在下面括弧中選出正確的用字。

山崩地(裂、列) 懷(壁、璧)其罪

心如(止、只)水 迫不得(已、巳)

眉(飛、非)色舞 九(霄、宵)雲外

窮途日(暮、慕) 池魚之(殃、秧)

等級九

Ⓐ 成語接龍

難以為繼 → 繼往開來 → 來龍去脈 → 脈絡貫通 → 通才碩學 →
學究天人 → 人之常情 → 情見勢屈 → 屈打成招 → 招搖過市 →
市井之徒 → 徒勞往返 → 返老還童 → 童牛角馬 → 馬首是瞻 →
瞻前顧後 → 後顧之憂 → 憂形於色 → 色膽包天 → 天下為公 →
公子王孫 → 孫康映雪。

Ⓑ 成語解釋

難以為繼：難以繼續下去。

繼往開來：繼：繼承；開：開闢。繼承先人的事業，開拓未來的道路。

來龍去脈：本指山脈的走勢和方向。現比喻件事的前因後果。

脈絡貫通：條理分明。

通才碩學：才能高超，學識淵博。亦作「高才博學」、「高才大學」。

學究天人：有關天道人事方面的知識都通曉。形容學問淵博。

人之常情：一般人通常有的情感表現。

情見勢屈：情：真情；見：通「現」，暴露；勢：形勢。指軍情已被敵方知曉，又處在劣勢的地位。

屈打成招：屈：冤枉；招：招供。指無罪的人冤枉受刑，被逼迫認罪。

招搖過市：招搖：張揚炫耀；市：鬧市，指人多的地方。指在公開場合招搖聲勢，引人注意。

市井之徒：徒：人（含貶義）。舊時指做買賣的人或沒有受過教育的人。或指城市中鄙俗無賴的人。

徒勞往返：徒勞：白費力氣。比喻事情沒有成功，只是耗費勞力在兩地之間往返。

返老還童：形容老年人如年輕人般充滿了活力。

童牛角馬：童牛：沒有角的牛；角馬：長角的馬。比喻不倫不類的東西。也比喻違反常理，不可能存在的事物。

馬首是瞻：瞻：往前或向上看。依主將馬頭的方向，決定進退。比喻追隨某人行動，不敢違背。

瞻前顧後：瞻：向前看；顧：回頭看。看看前面，又看看後面。形容做事之前考慮周詳縝密。也形容顧慮太多，猶豫不決。

後顧之憂：來自後方、家裡的憂患。指在前進過程中，擔心後方發生問題。

憂形於色：憂慮表現於神色上。

色膽包天：形容極貪戀美色，以至荒淫無度。

天下為公：君位傳賢不傳子，天下為大家所共有共享的。

公子王孫：舊時貴族、官僚的子弟。

孫康映雪：晉孫康因家中貧困，常利用雪光讀書。比喻在困境中勤奮讀書。

C 成語故事

市井之徒

在古代，要鑿一口井是非常困難的事，為了水源，人們就會聚居在井的附近，漸漸就成為當時的市集，稱為市井。

至於市井之徒，就是指混跡於市井，身份低微的販夫走卒，當時劉邦做泗水亭亭長時，他是一個身份低微的小官吏，和他稱兄道弟的朋友，夏侯嬰是一個趕馬車的，樊噲是殺狗的屠狗之輩，在當時來說呢，他們是典型的市井之徒。

馬首是瞻

春秋時，晉淖公聯合了十二個諸侯國攻打秦國，指揮聯軍的是晉國的大將荀偃。

荀偃原以為十二國聯軍攻秦。秦軍一定會驚慌失措，前來求和。不料秦景公已經得知十二國的聯軍軍心渙散，士氣不振，所以毫不膽怯，並不想求和。荀偃沒有辦法，只得準備打仗，他向全軍將領發佈命令說：「明天早晨，雞一叫就開始駕馬套車出發。各軍都要填平水井，拆掉爐灶。作戰的時候，全

軍將士都要看我的馬頭來決定行動的方向。我奔向哪邊，大家就跟著奔向哪裡。」想不到荀偃的部下將領認為，荀偃這樣指令太專制了，反感的說：「晉國從未下過這樣的命令，為什麼要聽他的？好，他馬頭向西，我偏要向東。」

將領的副手說：「他是我們的頭，我聽他的。」於是也率領自己的隊伍朝東而去：這樣一來，全軍頓時混亂起來。

荀偃失去了軍隊，仰天歎道：「既然下的命令不能執行，就沒有獲勝的希望，交戰肯定會讓秦軍得到好處。」他只好下令將全軍撤回。

🄳成語練習

下面的成語都是「AABB」的形式，請將它們補充完整。

吞吞（　）（　）、原原（　）（　）、堂堂（　）（　）、
昏昏（　）（　）、（　）（　）蔥蔥（　）（　）暮暮、
（　）（　）兢兢、（　）（　）艾艾、林林（　）（　）、
（　）（　）灑灑、（　）（　）玉立、（　）（　）之交。

請在空白處填入恰當的時間詞：晨、夜、朝、暮

（　）秦（　）楚、三更半（　）、（　）鐘（　）鼓、
美人遲（　）、（　）深人靜、（　）氣蓬勃、
（　）昏定省、（　）花夕拾。

等級十

Ⓐ 成語接龍

雪上加霜 → 霜露之思 → 病病歪歪 → 歪打正著 → 著手成春 →

春蚓秋蛇 → 蛇口蜂針 → 針鋒相對 → 對簿公堂 → 堂堂正正 →

正中下懷 → 懷璧其罪 → 罪大惡極 → 極天際地 → 地醜德齊 →

齊心協力 → 力不勝任 → 任重道遠 → 遠見卓識 → 識文斷字。

Ⓑ 成語解釋

雪上加霜：比喻接連遭受災難，損失更加嚴重。

霜露之思：表示對父母的哀思。

病病歪歪：形容久病體衰弱無力的樣子。

歪打正著：比喻方法本來不恰當，卻僥倖得到好的結果。亦比
喻原意本不在此，卻湊巧和別人的想法符合。

妙手回春：頌揚醫師的醫術高明，能治好重病。

春蚓秋蛇：比喻字寫得不好，彎彎曲曲，像蚯蚓和蛇爬行的痕
跡。

蛇口蜂針：比喻惡毒的言詞和手段。

針鋒相對：兩針尖鋒相互對立。比喻雙方在策略、論點及行動

方式等方面相互對立，不相上下。

對簿公堂：雙方在法庭上公開審問。

堂堂正正：堂堂，盛大的樣子；正正，整齊的樣子。原來形容強大整齊的樣子，現在形容光明正大或身材威武，外表出眾。

正中下懷：正合自己的心意。

懷璧其罪：懷，懷藏。身藏璧玉，因此獲罪。原指錢財引禍上身。後來也比喻因才能而遭受忌妒和迫害。

罪大惡極：罪惡達到了極點。

極天際地：形容十分高大。

地醜德齊：同類。比喻彼此條件相等。

齊心協力：形容團結一致，共同努力。

力不勝任：勝任：擔當得起。能力擔任不了。

任重道遠：任：負擔；道：路途。擔子很重，路很遠。比喻責任重大，需經歷長期的奮鬥。

遠見卓識：有遠大的眼光和高明的見識。

識文斷字：識字。指有一點文化知識。

ⓒ 成語故事

懷璧其罪

　　戰國時，齊國有一位臣子叫張醜，被抵押在燕國做人質，燕王要殺死他，他乘機逃走了。快要逃離燕國的疆界時，卻被

守衛邊境的小吏捉住。這時張醜心生一計，恐嚇小吏說：「燕王要殺死我的緣因，就是因為有人說我藏有寶珠；他想得到我的寶珠，但是我現在已經沒有了，燕王不肯相信。現在你捉住我，如果我在燕王面前說寶珠被你搶去了，吞到肚子裡，那燕王一定會殺了你，剖你的肚子，割你的腸子，君王們都是很貪心的，只知道財利。我遲早總要死，但是你也難逃一死，不如你把我放了，這樣咱們都不用送命了。」小吏想了想覺得他說的有道理，於是就把他放走了。

齊心協力

西漢末年，王莽代漢稱帝，改國號新，他的殘暴統治引起了綠林、赤眉等大型農民起義。劉秀兄弟乘機加入綠林軍，他們聯合下江軍王常、成丹、張卬。兩軍合併，齊心同力、銳氣益壯，沒幾天就殲滅了王莽的精銳部隊甄阜和梁丘賜。

成語練習

請選擇正確的成語填上，使句子通順：
針鋒相對　落井下石　齊心協力　胸有成竹　問心無愧

1.不管別人怎麼說，你只要（　　　　　　　）就好了。
2.大家都是同學，應該團結友愛，你們不要跟仇人似的，處處
（　　　　　　　）。

3.對這次考核，他（ ），一定會順利通過。

4.朋友有困難應該盡力幫助，不要做（ ）的小人。

5.相信只要我們團結一致，（ ），一定能渡過難關。

請根據下面的要求將成語分類：

眉開眼笑　大發雷霆　毛骨悚然　歡天喜地　泫然欲泣

膽戰心驚　怒火沖天　欣喜若狂　驚恐萬分　悲痛欲絕

淚如雨下　談虎色變　怒目切齒　歡歌笑語　悲愁垂涕

惶恐不安　雷霆之怒　喜上眉梢

代表高興的成語：＿＿＿＿＿＿＿＿＿＿＿＿＿＿＿＿＿＿＿

代表悲傷的成語：＿＿＿＿＿＿＿＿＿＿＿＿＿＿＿＿＿＿＿

代表害怕的成語：＿＿＿＿＿＿＿＿＿＿＿＿＿＿＿＿＿＿＿

代表憤怒的成語：＿＿＿＿＿＿＿＿＿＿＿＿＿＿＿＿＿＿＿

WORD CHAIN

Level 2

Time

Grade

Options

Exit

Answers

Ⓐ成語接龍

字斟句酌 → 酌盈劑虛 → 虛舟飄瓦 → 瓦釜雷鳴 → 鳴鑼開道 →

道不拾遺 → 遺大投艱 → 艱苦樸素 → 素絲羔羊 → 羊腸小徑 →

道聽塗說 → 說長道短 → 短兵相接 → 接踵而至 → 至死不變 →

變本加厲 → 厲行節約 → 約定俗成 → 成仁取義 → 義形於色 →

色色俱全 → 全軍覆滅 → 滅此朝食 → 食日萬錢 → 錢可通神。

Ⓑ成語解釋

字斟句酌：斟、酌，反復考慮。指寫文章或說話時慎重仔細，
一字一句地推敲琢磨。

酌盈劑虛：拿多餘的去彌補不足的或虧損的。

虛舟飄瓦：比喻沒有實用價值的東西。

瓦釜雷鳴：瓦釜，沙鍋，比喻庸才。比喻無德無能的人卻居於
顯赫高位。

鳴鑼開道：封建時代官吏出門時，前面開路的人敲鑼喝令行人
讓路。比喻為某種事物的出現，製造聲勢，開闢道路。

道不拾遺：遺，失物。路上沒有人把遺失的東西撿走。形容社

會風氣良好。

遺大投艱：遺、投，交付。指交付重大艱難的任務。

艱苦樸素：指吃苦耐勞、勤儉節約的作風。

素絲羔羊：指正直清廉的官吏。

羊腸小徑：曲折而窄小的路（多指山路）。

道聽塗說：道、途，路。路上聽來的話。泛指沒有根據的傳聞。

說長道短：議論別人的是非。

短兵相接：短兵，刀劍等短兵器；接，交戰。指近距離搏鬥。比喻面對面地進行激烈的鬥爭。

接踵而至：指人們前腳跟著後腳，接連不斷地來。形容來者很多，絡繹不絕。

至死不變：到死都不改變（現常用在壞的方面）。

變本加厲：厲，猛烈。指情況變得比原本更加嚴重。

厲行節約：厲，嚴格。嚴格地執行節約。

約定俗成：指事物的名稱或社會習慣往往是由人民群眾經過長期社會實踐而確定或形成的。

成仁取義：成仁，殺身以成仁德；取義，捨棄生命以取得正義。爲正義而犧牲生命。

義形於色：形，表現；色，面容。仗義憤慨之氣在臉上流露出來。

色色俱全：各種事物都齊全完備。

全軍覆滅：整個軍隊全部被消滅。比喻事情徹底失敗。

滅此朝食：朝食，吃早飯。先把敵人消滅掉再吃早飯。形容急於消滅敵人的心情和必勝的信心。

食日萬錢：每天飲食要花費上萬的錢。形容飲食極為奢侈。

錢可通神：有了錢連鬼神也可以買通。比喻金錢的效用極大。

©成語故事

滅此朝食

　　春秋時，魯成公二年的春天，齊頃公統率大軍，進攻魯國，接著又乘勝進攻衛國。魯、衛兩國都向晉國求援，晉景公就派郤克為中軍主將，領兵前去抵抗齊軍。

　　六月間，晉國和魯、衛兩國的聯軍，挺進到靡笄山下（在今山東長清縣境）。齊頃公卻不把他們放在眼裡，派人出陣挑戰。齊將高固也衝進晉軍，耀武揚威。回營後，還在全營各處走馬兜圈，高叫：「欲勇者，賈余餘勇！」接著雙方約定：明天早晨決戰。

　　第二天，雙方軍隊在 （今山東歷城縣境）列陣會戰。齊頃公嚷道：「等我們殲滅了敵人再回來吃早飯！」他連戰馬身上的甲都沒披，就衝進戰場。這一場戰鬥非常激烈，結果齊軍卻吃了敗仗，驕傲的齊頃公險些被俘。

　　齊頃公說的「殲滅了敵人再回來吃早飯」這句話，從藐

視敵人、鼓勵鬥志來說，倒是句豪言壯語。後來，這句話變作『滅此朝食』，成為一句成語，以形容急於消滅敵人的心情和必勝的信心。「朝食」是吃早飯的意思。

食日萬錢

這個成語故事發生在魏晉時首都，現在的河南洛陽。

魏晉時的大官何曾，是陳國陽夏（今河南太康）人，生活極度奢侈。他居住的房子、穿的衣服、坐的車，都極其華麗。尤其在吃飯上下工夫，每一頓飯菜之多、滋味之美，連那些王侯們的飲食也比不上。每次皇帝宴請大臣，他都嫌皇宮裡做的菜不好吃，不願意吃，皇帝也縱容他，讓他從自己家裡拿。即使像蒸餅這樣的粗食，他也是非自家蒸的（上面劃上十字的）不吃。每天用在吃飯的錢就要上萬，卻還是說飯不好，沒法下筷子。他不僅自己奢侈，還宣導別人奢侈。他吩咐管家，人們給他寫的信，如果用小紙寫的，就不要報上來。（見《晉書‧何曾傳》）

封建時代，皇帝最喜歡的官就是貪官，為什麼呢？官一貪，就證明他無大志向，無篡位之心，皇帝才放心。所以，王翦索要美田宅園，秦王放心；蕭何強買百姓田地，劉邦大悅；岳飛剛正無私，一概不取，而招來殺身之禍。何曾沒有貪污，史書沒有說，但食日萬錢，奢侈無度也是胸無大志的表現。憑著這個「優點」，何曾官運亨通。晉武帝時，他官至太傳，眾

多大臣彈劾何曾太過浪費，晉武帝只是一笑置之。

　　從何曾奢華的生活裡，人們摘取了兩個成語『食日萬錢』、『無下箸處』，都用來形容富人們飲食奢侈無度。

Ⓓ成語練習

請寫出下面的數字成語。

一（　）（　）（　）、二（　）（　）（　）、

三（　）（　）（　）、四（　）（　）（　）、

五（　）（　）（　）、六（　）（　）（　）、

七（　）（　）（　）、八（　）（　）（　）、

九（　）（　）（　）、十（　）（　）（　）、

百（　）（　）（　）、千（　）（　）（　）、

萬（　）（　）（　）、百（　）千（　）、

千（　）萬（　）

請將下面的成語填補完整。

天（　）地（　）、天（　）地（　）、天（　）地（　）、

天（　）地（　）、（　）山（　）水、（　）山（　）水、

（　）山（　）水、（　）山（　）水、（　）風（　）雨、

（　）風（　）雨、（　）風（　）雨、（　）風（　）雨。

等級二

Ⓐ 成語接龍

神施鬼設 → 設身處地 → 地平天成 → 成年累月 → 月白風清 →

清淨無為 → 為期不遠 → 遠交近攻 → 攻其無備 → 備多力分 →

分寸之末 → 末學膚受 → 受寵若驚 → 驚濤駭浪 → 浪子回頭 →

頭疼腦熱 → 熱火朝天 → 天高地厚 → 厚貌深情 → 情同骨肉 →

肉眼惠眉 → 眉來眼去 → 去偽存真 → 真贓實犯 → 犯上作亂。

Ⓑ 成語解釋

神施鬼設：形容構思極為巧妙。

設身處地：設：設想。設想自己處在別人的情境。指替別人著想。

地平天成：平：治平；成：成功。原指禹治水成功而使天之生物得以有成。後來常比喻一切安排妥當。

成年累月：成：整；累：積聚。年復一年，月復一月。形容時間長久。

月白風清：月色皎潔，微風清涼。形容幽靜美好的夜晚。

清淨無為：道家語。春秋時期道家的一種哲學思想。指一切聽

其自然，人力不必強為。

為期不遠：為：作為；期：日期，期限。指快到規定或預定的日子。

遠交近攻：聯絡遠距離的國家，攻打鄰近的國家。這是戰國時秦國採取的一種策略。後來也指待人處世的一種外交手段。

攻其無備：其：代詞，指敵人。趁敵人還沒有防備時進攻。

備多力分：防備的地方多了，力量就會分散。

分寸之末：比喻微少、細小。

末學膚受：指學問沒有從根本上下工夫，只學到一點皮毛。

受寵若驚：寵：寵愛。因為得到寵愛或賞識而既高興，又不安。

驚濤駭浪：濤：大波浪；駭：使驚嚇。洶湧嚇人的浪濤。比喻險惡的環境或激烈的鬥爭。

浪子回頭：不務正業的人改邪歸正。

頭疼腦熱：泛指一般的小病或小災小難。

熱火朝天：形容群眾性的活動情緒熱烈，氣氛高漲，就像熾熱的火焰燃燒一樣。

天高地厚：原形容天地的廣大，後來形容恩德極深厚。也比喻事情的艱鉅、嚴重，關係的重大。

厚貌深情：外貌忠厚，內心深不可測。

情同骨肉：形容關係親密如同一家人。

肉眼惠眉：比喻見識淺陋。

眉來眼去：形容用眉目傳情。

去偽存真：除掉虛假的，留下真實的。

真贓實犯：泛指犯罪的證據確鑿。

犯上作亂：犯：冒犯。封建統治者指人民的反抗、起義。

©成語故事

浪子回頭

　　明朝的時候，有一個財主年過半百，才剛喜得貴子，取名為天寶。天寶長大後遊手好閒，揮金如土，老財主怕兒子這樣下去保不住家業，便請了個老師教他明白事理，不輕易讓他出門，在老師的管教下，天寶漸漸地變得知書達禮了。不久，天寶的父母不幸雙雙辭世，天寶的學業從此中斷。

　　等天寶的老師一走，天寶小時候認識的狐群狗黨就會找上門來。天寶故態復萌，整日花天酒地，不到兩年，萬貫家財花個精光，最後落得靠乞討為生。直到這時，天寶才開始後悔自己過去的生活，決定痛改前非。

　　一天晚上，他借書回來，因地凍路滑，再加上一整天粒米未進，一跤跌倒後，再也沒有力氣爬起來，不一會兒，就凍僵在路旁。

　　這時，一個姓王的員外正好路過，見天寶拿著一本書，凍僵在路旁，不禁起了憐憫之心，便命家人救醒天寶。天寶被救

醒後，王員外問清了他的家世，對他很是同情，便把他留在身邊，打算讓天寶做女兒臘梅的丈夫，對此天寶求之不得，趕緊拜謝了王員外救命之恩，從此，天寶就留在王員外家勤勤懇懇地教臘梅讀書識字。

臘梅長得如花似玉，而且溫柔賢淑。天寶剛開始只管教書，時間一長，不禁犯了老毛病，對臘梅想入非非，動手動腳。臘梅氣得找父親哭訴一番，王員外聽後不動聲色。

他怕這件事傳到外面，對女兒的名聲有影響，便寫了一封信，把天寶叫來，對他說：「天寶，我有一件急事需要你幫忙。」

天寶說：「員外對我恩重如山，無論什麼事，我絕不推辭！」王員外說：「我有一個表兄，住在蘇州一孔橋邊，麻煩你到蘇州把這封信送給他。你這就起程吧！」說完，又給天寶二十兩銀子作為盤纏，天寶雖然不想離開臘梅，但也無可奈何，只好快快地上路。

誰知到蘇州，到處都是孔橋，天寶找了半個多月，也沒找到王員外表兄的住處，眼看著盤纏快花完了，他打開信一瞧，不禁羞慚萬分，只見信上寫著四句話：「當年路旁一凍丐，今日竟敢戲臘梅，一孔橋邊無表兄，花盡銀錢不用回！」

看完信後，天寶想投河自盡，但他轉念一想：王員外非但救了我的命，還保住了我的名聲，我為什麼不能掙二十兩銀子，還給王員外，當面向他請罪呢？

　　於是，天寶振作精神，白天幫人家幹活，晚上挑燈夜讀。三年下來，他不但累積了二十兩銀子，而且變成了一個博學的才子，這時，恰恰開科招考，天寶進京應試，一舉中了舉人，於是，他星夜兼程，回去向王員外請罪。

　　到了王員外家，天寶「撲通」一聲跪倒，手捧一封信和二十兩銀子，對王員外說他有罪。王員外一見面前的舉人是天寶，趕緊接過書信和銀子，一看原來信是三年前他寫的那封。不過，在他那四句話後又添了四句：「三年表兄未找成，恩人堂前還白銀，浪子回頭金不換，衣錦還鄉做賢人。」

　　王員外驚喜交加，連忙扶起天寶，對他噓寒問暖，又親口把臘梅許配給天寶。

　　從此，『浪子回頭金不換』這句俗語便流傳開來。

Ｄ 成語練習

請在括弧裡填上反義詞，將成語補充完整。

（　）行（　）效、瞻（　）顧（　）、（　）（　）逢源、
（　）同（　）異、（　）迎（　）、（　）妝（　）抹、
僧（　）粥（　）、（　）（　）曲直、眼（　）手（　）、
（　）（　）不得、（　）（　）自知、（　）年（　）成。

請將下面的歇後語補充完整。

丟了西瓜撿芝麻……………………………因（　）失（　）

高粱稈上結茄子………………………………不可（　）（　）

此曲只應天上有………………………………非同（　）（　）

惡人先告狀……………………………………（　）咬一（　）

千年大樹………………………………………根（　）葉（　）

狐狸牽著老虎走………………………………狐（　）虎（　）

穿著沒底鞋……………………………………腳踏（　）（　）

Ⓐ成語接龍

亂頭粗服 → 服低做小 → 小試鋒芒 → 芒刺在背 → 背井離鄉 →

鄉壁虛造 → 造化小兒 → 兒女情長 → 長歌當哭 → 哭天抹淚 →

淚乾腸斷 → 斷鶴續鳧 → 鳧趨雀躍 → 躍然紙上 → 上山下海 →

海枯石爛 → 爛若披錦 → 錦繡前程 → 程門立雪 → 雪虐風饕 →

饕餮之徒 → 徒勞無功 → 功敗垂成 → 成千上萬。

Ⓑ成語解釋

亂頭粗服：比喻不刻意講究章法而呈自然質樸之美的文藝作品。

服低做小：形容低聲下氣，巴結奉承。

小試鋒芒：鋒芒，刀劍的尖銳的部分，比喻人的才幹、技能。也比喻稍微展示本領。

芒刺在背：芒刺：細刺。如有芒和刺紮在背上一樣。形容內心惶恐，坐立不安。

背井離鄉：背，離開；井，古制八家為井，引申為鄉里、家宅。離開故鄉，在外地生活。

鄉壁虛造：面對牆壁，憑空捏造出來。比喻無事實根據，憑空捏造。

造化小兒：造化，指命運；小兒，對主宰命運的神的輕慢稱呼。這是對於命運的一種風趣說法。

兒女情長：男女情愛之心難以割捨。

長歌當哭：長歌，長聲歌詠，也指寫詩；當，當作。藉用長聲歌詠或寫詩文以抒發心中的悲憤。

哭天抹淚：形容哭哭啼啼的樣子。

淚乾腸斷：形容傷心到了極點。

斷鶴續鳧：斷，截斷；續，接；鳧，野鴨。截斷鶴的長腿，接到野鴨的短腳上。比喻行事違反自然規律。

鳧趨雀躍：鳧，野鴨。像野鴨那樣快跑，像麻雀那樣跳躍。形容十分歡欣的樣子。

躍然紙上：活躍地呈現在紙上。形容文學作品敘述描寫真實生動。

上山下海：形容花了很大的精力和時間去做一件事。

海枯石爛：海水乾涸、石頭腐爛。形容歷時久遠。比喻堅定的意志永遠不變。

爛若披錦：形容文辭華麗。

錦繡前程：像錦繡那樣的前程。形容前途十分美好。

程門立雪：舊時指學生恭敬受教。比喻尊重師長。

雪虐風饕：虐，暴虐；饕，貪殘。又是颳風，又是下雪。形容

天氣非常寒冷。

饕餮之徒：比喻貪吃的人。

徒勞無功：白白付出勞動卻沒有成果。

功敗垂成：垂，接近、快要。事情快要成功的時候卻失敗了。

成千上萬：形容數量很多。

ⓒ成語故事

程門立雪

　　楊時從小就聰明伶俐，四歲入學，七歲就能寫詩，八歲就能作賦，人稱神童。他十五歲時攻讀經史，熙寧九年登上進士榜。他一生立志著書立說，曾在許多地方講學，備受歡迎。居家時，長期在含雲寺和龜山書院，潛心攻讀，寫作教學。

　　有一年，楊時赴瀏陽縣令途中，不辭勞苦，繞道洛陽，拜師程頤，以求學問上進一步深造。有一天，楊時與他的學伴游酢，因對某問題有不同看法，為了求得一個正確答案，他倆一起去老師家請教。當時正值嚴冬，天寒地凍，濃雲密佈。他們行到半途，朔風凜凜，瑞雪霏霏，冷颼颼的寒風肆無忌憚地灌進他們的領口。他們把衣服裹得緊緊的，匆匆趕路。來到程頤家時，正逢先生坐在火爐旁打坐養神。楊時二人不敢驚動打擾老師，就恭恭敬敬的佇立在門外，等候先生醒來。

　　這時，遠山如玉簇，樹林如銀妝，房屋也被上了潔白的素

裝。楊時的一隻腳凍僵了，冷得發抖，但依然恭敬的站立著。過了許久，程頤一覺醒來，從門窗發現站立在風雪中的楊時，只見他全身披著白雪，腳下的積雪已一尺厚了，急忙起身迎接他倆進屋。後來，楊時學得程門立雪的真諦，東南學者推崇楊時為「程學正宗」，世稱「龜山先生」。此後，『程門立雪』的故事就成為尊師重道的千古美談。

芒刺在背

西元前87年漢武帝死後，他年僅8歲的小兒子劉弗即位。史稱漢昭帝。按照武帝的遺詔，由司馬大將軍霍光、御史大夫桑弘羊等輔政，掌握朝廷軍政大權。

昭帝的壽命不長，21歲就死了。他沒有兒子，於是霍光把武帝的孫子劉賀立為皇帝。後來，霍光發現劉賀生活放蕩不羈，整天尋歡作樂，經過與大臣們商量，就把劉賀廢掉了，另立武帝的曾孫劉詢為帝。這就是漢宣帝。不過劉詢也非常清楚，霍光的權勢很大，自己的生死存廢完全取決於他，因此對他很畏懼。劉詢即位後做的一件大事，就是去謁見祖廟。到了那一天，宣帝乘坐一輛裝飾華麗的馬車，霍光就坐在馬車一側陪侍，皇帝見霍光身材高大，面容嚴峻，不由自主地覺得非常懼怕，惶恐不安，就像有芒刺在背上那樣難受。此後，宣帝見到霍光，總是小心翼翼。

西元前68年霍光病死，乘車時再也沒有他陪侍，宣帝才感

到無拘無束，行動自由了。

D 成語練習

下面這些字最少能拼成八句成語，請你把拼出的成語寫出來，越多越好。

金　長　上　枝　弓　歌　海　剛　展　名　當　不　石　然
招　眉　阿　爛　花　氣　驚　躍　榜　吐　之　紙　題　枯
鳥　揚　正　哭

（　　　）、（　　　）、（　　　）、（　　　）、

（　　　）、（　　　）、（　　　）、（　　　）。

成語燈謎：

十五看玫瑰……………………………（　）好（　）圓

亂扣帽子……………………………張（　）李（　）

綠林軍………………………………（　）（　）皆兵

固……………………………………食（　）不（　）

九寸…………………………………得（　）進（　）

放焰火………………………………百花（　）（　）

未關水龍頭…………………………（　）（　）自流

七人皆失蹤…………………………（　）（　）烏有

Ⓐ成語接龍

萬象森羅 → 羅雀掘鼠 → 鼠竊狗盜 → 盜憎主人 → 人言可畏 →

畏縮不前 → 前因後果 → 果如其言 → 言而無信 → 信賞必罰 →

罰不當罪 → 罪惡昭彰 → 彰善癉惡 → 惡貫滿盈 → 盈盈秋水 →

水漲船高 → 高歌猛進 → 進退兩難 → 難分難解 → 解甲歸田 →

田月桑時 → 時和年豐 → 豐取刻與 → 與世傴仰 → 仰人鼻息 →

息息相通 → 通權達變 → 變化無窮。

Ⓑ成語解釋

萬象森羅：宇宙間的各種現象森然羅列在眼前。亦作「森羅萬象」。

羅雀掘鼠：原指張網捕捉麻雀、挖洞捉老鼠來充饑的窘困情況，後來比喻用盡辦法籌措財物。

鼠竊狗盜：像鼠狗般的偷盜。比喻行為偷偷摸摸、盜竊小利的人。亦作「狗盜鼠竊」、「狗偷鼠竊」、「鼠竊狗偷」。

盜憎主人：主人：物主。盜賊憎恨物主。比喻邪惡的人怨恨正直的人。亦作「盜怨主人」。

人言可畏：社會輿論力量很大，令人敬畏。現在多指流言蜚語令人生畏。

畏縮不前：畏懼怯懦，不敢前進。亦作「畏葸不前」。

前因後果：起因和結果。泛指事情的整個過程。

果如其言：果然如所說的一樣。

言而無信：說話不講信用。亦作「言而不信」。

信賞必罰：信，真實不欺。有功勞的一定獎賞，有過錯的一定懲罰。形容賞罰嚴明。

罰不當罪：當，相當。處罰與所犯罪行不相當。

罪惡昭彰：昭彰，明顯。罪惡非常明顯，人所共見。或作「罪惡昭著」。

彰善癉惡：彰，表揚；癉，憎恨。表揚好的，斥責壞的。

惡貫滿盈：貫，穿錢的繩子；盈，滿。罪惡之多，猶如穿線一般已穿滿一根繩子。形容罪大惡極，已到受懲罰的時候了。

盈盈秋水：形容女子眼淚盈眶的眼神。

水漲船高：比喻人或事物，隨著憑藉者的地位提升而升高。亦作「水長船高」。

高歌猛進：大聲唱歌，勇猛前進。形容情緒激昂，勇往直前。

進退兩難：前進和後退都難。形容處境困窘。

難分難解：彼此糾纏或爭吵激烈，不易分離排解。有時也形容雙方關係十分親密、分不開。

解甲歸田：解，脫下；甲，古代將士打仗時穿的戰服。脫下軍

裝，回家種地。指軍人退伍還鄉。

田月桑時：泛指農忙的季節。

時和年豐：和，和平；年，年成；豐，盛、多。風調雨順，五穀豐收。

豐取刻與：豐，多；刻，刻薄；與，給予。取之於民的多，用之於民的少。形容殘酷剝削。

與世偃仰：隨著世俗而浮沉。隨波逐流，沒有主見。亦作「與世俯仰」。

仰人鼻息：仰，依賴；息，呼吸時進出的氣。依賴別人的呼吸來生活。比喻依靠他人生活或看別人的臉色行事，不能自主。

息息相通：比喻關係極為密切或彼此契合無間。

通權達變：通、達，通曉；權、變，權宜、變通。不墨守常規，而根據實際情況，作適當的處置。亦作「達權知變」。

變化無窮：窮，盡、終結。形容不斷變化，沒有止境。

⒞成語故事

惡貫滿盈

　　商朝末年，商朝紂王暴虐無道，激起老百姓極大的憤慨，就連諸侯們也看不下去，認為他不配當一個治國之君。當時有一個諸侯叫姬昌，他主張實施仁政，反對紂王的暴政，紂王便把他抓了起來。後來他的兒子姬發即位，便聯合諸侯起兵討伐

商紂，大批軍隊渡過黃河，向商都進攻，在牧野這個地方與紂王的軍隊交戰，打了一場大仗。由於姬發所率領的是仁義之師，深得老百姓的歡迎，百姓因而給予了很大的支持，而老百姓對紂王的軍隊卻是深惡痛絕的，結果紂王打了大敗仗，最後自焚而死，商朝也滅亡了。

姬發領兵討伐紂王之前，曾對全軍發表誓言，列舉了商紂的種種罪行，說商紂所做的壞事已經到盡頭了，他罪大惡極，應該受到懲罰。號召大家齊心協力，為民除害。

仰人鼻息

東漢末年，董卓專權，心懷異志。渤海郡（郡治在今河北南皮縣）太守袁紹，聯合袁術、韓馥等，起兵共討董卓。眾人訂立盟約，推舉袁紹擔任盟主。冀州（治所在今河北柏鄉縣）刺史韓馥見人心歸向袁紹，便暗存戒心，不肯聽從袁紹的調動。袁紹的參謀軍師逢紀為袁紹想了一計，派高干、荀諶等人去勸說韓馥，讓他將冀州地交給袁紹。粗魯無能的韓馥表示同意了。可是他的部下耿武、閔純等人，一致反對歸附袁紹。他們找到韓馥說：「冀州雖鄙，帶甲百萬，谷支十年。袁紹孤客窮軍，仰我鼻息，譬如嬰兒在股掌之上，絕其哺，立可餓殺。奈何欲以州與之？」最後，韓馥沒有聽從耿武等人的勸告，把冀州的大印讓給了袁紹。

🄳成語練習

成語找朋友，請將意思相近的成語寫在一起。

亂七八糟　精神抖擻　雜亂無章　名垂後世　獨占鰲頭
七零八落　急如星火　容光煥發　畫蛇添足　名列前茅
迫在眉睫　徒勞無功　金榜題名　火燒眉毛　青史留名
多此一舉　神采飛揚　流芳千古

(　　　　、　　　　、　　　　)
(　　　　、　　　　、　　　　)
(　　　　、　　　　、　　　　)
(　　　　、　　　　、　　　　)
(　　　　、　　　　、　　　　)
(　　　　、　　　　、　　　　)

請將下面的成語補充完整。

匹夫無罪，(　　　　)。　二人同心，(　　　　)。
(　　　　)，百戰不殆。　(　　　　)，焉知非福。
八仙過海，(　　　　)。　生於憂患，(　　　　)。
(　　　　)，人無完人。　玉不琢，(　　　　)。

等級五

Ⓐ成語接龍

窮途末路 → 路不拾遺 → 遺臭萬年 → 年深日久 → 久懸不決 →

決一死戰 → 戰天鬥地 → 地利人和 → 和而不唱 → 唱籌量沙 →

沙裡淘金 → 金屋藏嬌 → 嬌生慣養 → 養精蓄銳 → 銳不可當 →

當頭棒喝 → 喝西北風 → 風雨同舟 → 舟中敵國 → 國色天香 →

香火因緣 → 緣木求魚 → 魚龍混雜 → 雜七雜八 → 八拜之交。

Ⓑ成語解釋

窮途末路：窮途，處境困窘。形容走投無路，處於十分窮困的境況。

路不拾遺：遺，失物。路人看見道路上的失物而不會據為己有。形容社會風氣良好。亦作「道不拾遺」、「路無拾遺」。

遺臭萬年：遺臭，死後留下的惡名。死後惡名流傳，遭人唾罵。亦作「遺臭千年」、「遺臭萬代」、「遺臭萬載」。

年深日久：形容時間久遠。亦作「年深月久」、「日久年深」、「日久歲深」。

久懸不決：拖了很久，沒有決定。

決一死戰：決，決定；死，拼死。與敵人拼死決戰。

戰天鬥地：戰、鬥，泛指鬥爭。形容征服和改造大自然的氣概。

地利人和：地利，地理的優勢；人和，得人心。表示優越的地理條件和群眾擁戴。

和而不唱：贊同別人的意見，不堅持自己的說法。

唱籌量沙：比喻安定軍心，製造假象來迷惑敵人。

沙裡淘金：淘，用水沖洗，過濾雜質。從沙裡濾出黃金。比喻好東西不易得。亦比喻費力多但功效不大。或比喻從大量的材料中截取精華。

金屋藏嬌：原指漢武帝劉徹的表妹陳阿嬌。漢武帝幼小時喜愛阿嬌，並說要讓她住在金屋裡。後來指把華麗的房屋讓所愛的妻妾居住。也指納妾。

嬌生慣養：嬌，愛憐；慣，縱容、放任。從小就被寵愛、嬌縱慣了。

養精蓄銳：養，培養；精，精神；蓄，積蓄；銳，銳氣。培養精力，以待時機。

銳不可當：銳，銳氣；當，抵擋。形容勇往直前的氣勢，不可抵擋。

當頭棒喝：佛教禪宗接待初學的第子時，常用棒一擊或大喝一聲，促使他醒悟。比喻使人立即醒悟的警示。

喝西北風：指沒有東西吃。

風雨同舟：比喻共同經歷患難。

舟中敵國：同船的人都成的敵人。比喻親信叛離，十分孤立。

國色天香：原來形容顏色和香氣不同於一般花卉的牡丹花。後來形容女子的美麗。

香火因緣：前世共修所結的緣分。

緣木求魚：緣木，爬樹。爬到樹上去找魚。比喻方向或辦法不對，無法達成目的。

魚龍混雜：比喻各種不同身分地位的人混聚在一起。

雜七雜八：形容非常混雜，或事情非常雜亂。

八拜之交：八拜，原指古代世交子弟謁見長輩的禮節；交，友誼。舊時指朋友結為兄弟姊妹的關係。或稱為「八拜為交」、「金蘭之交」。

ⓒ成語故事

唱籌量沙

　　南朝宋文帝元嘉七年（西元430年）十一月檀道濟被授予督征討諸軍事，奉命率眾討伐北魏。

　　第二年一月，道濟等自清水（清水即濟水，位於今山東西部）赴救滑台（今河南滑縣）。北魏將領叔孫建、長孫道生率眾截擊。

　　二月底，道濟率軍進攻至濟水（黃河水道）。在二十多天

裡，與北魏軍進行三十餘次戰鬥，多次獲勝。不久，道濟軍隊抵達曆城（今山東濟南市郊），遭叔孫建等騎兵部隊的截擊，所帶糧食也被燒毀，因而難以繼續前進。這時，北魏部將安頡、司馬楚之等乘機攻打滑台。滑台守將朱修之堅守數月，終因供應不繼，困頓不堪，滑台便為北魏所占，朱修之被俘。道濟得知滑台失守，又無糧食接濟，欲救不能，準備撤兵。

此時，道濟部下有投降北魏的士兵，將宋軍缺糧的情況據實告知以後，魏軍立即追趕，企圖一舉殲滅道濟。當道濟率軍撤退到邯鄲市曲周縣境內時，被追擊的魏軍包圍。

道濟命令士卒量取沙子，並大聲報出數量，然後把僅有的糧食蓋在沙上，佯裝糧食充足，以迷惑魏軍。魏軍看見宋軍一堆一堆的「糧食」，以為宋軍並不缺糧，就將投降過來的宋兵視為間諜殺掉。

為了扭轉局勢，道濟又心生一計，以士卒全穿上盔甲，唯有他一人穿白色衣服，帶領部隊從容出走。魏軍認為，道濟及其部隊在被包圍的情況下，如此不慌不忙地撤走，一定有預設伏兵，故不敢近前聚殲。就這樣，道濟軍得以安全返回。

舟中敵國

吳起為魏國鎮守西河。有一次，魏武侯和吳起坐船順西河而下，看著兩岸壯觀的景色，武侯對吳起說：「好啊！江山如此險峻，真是我們魏國的福氣！」

　　吳起說：「福氣是由於道德高尚，而不是由於江山的險峻。從前三苗部落居住地方左邊有洞庭湖，右邊有彭蠡湖，不修德義，被大禹消滅了。夏朝的桀居住的地方，左邊有河濟，右邊有泰華，南面有伊闕，北面有羊腸，不修仁政，被湯流放。商朝的紂住在孟山的左邊，太行山的右邊，常山的北面，黃河的南面，不修德政，被周武王殺了。因此，高尚的道德比險固的江山更重要。如果君王不修德，同一艘船上的人都可能成了敵人。」成語『舟中敵國』由此而來。

Ⓓ成語練習

請將成語和它所形容的人連線。

朝氣蓬勃　·

老當益壯　·

天真爛漫　·　　　　　·　兒童

身強體壯　·

鶴髮雞皮　·　　　　　·　青年

風華正茂　·

老態龍鍾　·　　　　　·　老人

乳臭未乾　·

後生可畏　·

請根據下面的俗語把成語補充完整。

有什麼病吃什麼藥　　　　·　　　·　得過且過

無事家中坐，禍從天上來　·　　　·　各持己見

做一天和尚撞一天鐘　　　·　　　·　對症下藥

公說公有理，婆說婆有理　·　　　·　胡說八道

神不知，鬼不覺　　　　　·　　　·　飛來橫禍

睜眼說瞎話　　　　　　　·　　　·　鬼神莫測

等級六

Ⓐ 成語接龍

交頭接耳 → 耳鬢廝磨 → 磨磚成鏡 → 鏡花水月 → 月旦春秋 →

秋高氣爽 → 爽然若失 → 失驚打怪 → 怪誕不經 → 經久不息 →

息事寧人 → 人言籍籍 → 籍籍無名 → 名揚四海 → 海口浪言 →

言必有中 → 中庸之道 → 道路以目 → 目瞪口呆 → 呆頭呆腦 →

腦滿腸肥 → 肥馬輕裘 → 裘弊金盡 → 盡力而為 → 為富不仁 →

仁至義盡 → 盡心竭力。

Ⓑ 成語解釋

交頭接耳： 交頭，頭靠著頭；接耳，嘴巴湊近耳朵。形容兩個人低聲交談。

耳鬢廝磨： 鬢，鬢髮；廝，互相；磨，擦。耳朵與鬢髮互相摩擦。形容相處親密。

磨磚成鏡： 形容因選錯對象，下錯工夫，結果將徒勞無功，一事無成。

鏡花水月： 鏡中的花，水裡的月。原指詩中靈活而不可捉摸的意境，後比喻虛幻的景象。亦作「水月鏡花」、「水月鏡像」。

月旦春秋：月旦，品評。比喻評論人物的好壞。

秋高氣爽：形容秋季晴空萬里，天氣清爽。

爽然若失：爽然，主意不定的樣子；若失，好似失去依靠。形容心中無主、空虛悵惘的神態。

失驚打怪：心神慌亂，大驚小怪。

怪誕不經：怪誕，離奇古怪；不經，不合常理。指言語奇怪荒唐，不合常理。

經久不息：經過很長的時間而不停止。多用以形容掌聲或歡呼聲。

息事寧人：息，平息；寧，使安定。原指爲政不生事，不騷擾民眾，後指調解糾紛，使事情平息下來，使人們平安相處。

人言籍籍：指人們議論紛紛。

籍籍無名：嘖，爭辯；煩言，氣憤不滿的話。形容議論紛紛，報怨責備。

名揚四海：形容名聲流傳廣遠。

海口浪言：說大話。

言必有中：形容說話得體且切中要點。

中庸之道：指不偏不倚、無過無不及的處事態度。

道路以目：在路上遇到不敢交談，只是以目示意。形容人民對殘暴統治的憎恨和恐懼。

目瞪口呆：形容因吃驚或害怕而發愣的樣子。

呆頭呆腦：呆，呆板、不靈活。形容言行遲鈍，不靈活的樣

子。亦作「呆腦呆頭」

腦滿腸肥：形容飽食終日，無所用心，有壯盛的外表，而無實學。亦作「腸肥腦滿」

肥馬輕裘：形容生活奢華。

裘弊金盡：皮衣破敗，錢財用盡。比喻境況困難。

盡力而為：盡，全部用出。用全部的力量去做。

為富不仁：為，引申為謀求。剝削者為了發財致富，心狠手毒，不講求仁義道德。

仁至義盡：原指祭祀有功於農事諸神，極盡仁義之道。後用以指盡最大的努力，以關懷照顧他人。

盡心竭力：盡，全部用出；竭，用盡。用盡心思，竭盡全力。形容做事十分努力。

Ⓒ 成語故事

道路以目

　　周厲王統治時期的百姓民怨問題，其中最著名的莫過於周厲王禁謗了。

　　周厲王施政暴虐，老百姓不免怨聲四起。邵公就對周厲王說：「老百姓已經受不了啦。」

　　結果周厲王就派人秘密監聽那些對朝廷有不滿意見的人，聽到了不好的言論，就殺無赦。這樣一來，舉國上下就再也不

敢對國事評頭論足了，就是相互見面，也不敢亂搭腔，而是在
路上用目光交流。

　　周厲王高興地對邵公說：「我能夠統一思想，不再有人敢
胡言亂語。」

　　借這機會，邵公就發表了一則常被後世引用的高論：「您
這是強行封老百姓的嘴，哪裡是老百姓真就沒有自己的想法了
啊。要知道，防民之口，甚於防川。川壅而潰，傷人必多，老
百姓也是一樣的道理啊！」當然，這番話周厲王聽不進去，但
老百姓還是敢怒不敢言。

Ⓓ成語練習

請依據地名猜成語。

重慶→雙（　）臨（　）　　　旅順→一（　）風（　）

寧波→風（　）浪（　）　　　開封→（　）（　）無缺

桂林→（　）枝（　）葉　　　洛陽→夕陽（　）（　）

新疆→（　）疆（　）土　　　青島→（　）水（　）山

長春→長（　）不（　）　　　太原→（　）（　）已亂

請根據下面這首詩把成語填補完成。

春曉　　　　　唐·孟浩然
春眠不覺曉，處處聞啼鳥。
夜來風雨聲，花落知多少。

（　）回大地、（　）花宿柳、不知（　）（　）、
（　）以利害、（　）以繼日、禮尚往（　）、
（　）吹（　）打、忍氣吞（　）、
（　）（　）流水、（　）書達理。

Ⓐ成語接龍

力透紙背 → 背道而馳 → 馳名中外 → 外合裡差 → 差強人意 →

意在言外 → 外圓內方 → 方底圓蓋 → 蓋世無雙 → 雙管齊下 →

下車伊始 → 始終如一 → 一蹶不振 → 振臂一呼 → 呼風喚雨 →

雨沐風餐 → 餐風露宿 → 宿弊一清 → 清風高節 → 節用愛人 →

人老珠黃 → 黃粱一夢 → 夢寐以求 → 求神問卜 → 卜晝卜夜 →

夜不閉戶 → 戶樞不蠹。

Ⓑ成語解釋

力透紙背：透，穿過。形容書法剛勁有力，運筆的力量能穿透
紙張到達紙的另一面。也形容詩的文意深刻，詞語精練。

背道而馳：背，背向；道，道路；馳，奔跑。朝相反的方向跑
去。比喻所要到達的目標和實際進行的方向完全相反。

馳名中外：馳，傳播。形容名聲傳播得極遠。

外合裡差：外合，與外人相合。裡差，對自家人不好。指吃裡
扒外。

差強人意：本指非常振奮人心。後來指大體上尚能令人勉強滿

意。

意在言外：語意沒有明白說出來，細細體會就知道。

外圓內方：圓，圓通；方，方正。比喻人外表溫和好相處，內心方正有主見。

方底圓蓋：方底器皿，圓形蓋子。比喻兩不相合。

蓋世無雙：蓋，壓倒、超過。指才能、技藝等精練至極，無人可與匹敵。

雙管齊下：管，指筆。原指手握雙筆同時作畫。後來比喻為做一件事時，兩個方面同時進行或兩種方法同時使用。

下車伊始：伊，文言助詞；始，開始。舊時指新官剛到任。現在比喻帶著工作任務剛到一個地方。亦作「下車之始」。

始終如一：始，開始；終，結束。自始至終都不改變。亦作「終始如一」、「始終若一」。

一蹶不振：蹶，跌跤；振，振作。一跌倒就再也爬不起來。後來比喻遭受挫折或失敗後，無法再振作恢復。

振臂一呼：振，揮動。揮臂大聲吶喊，以振奮人心，號召群眾。

呼風喚雨：舊時指神仙道士的法力。現在比喻人具有支配自然的偉大力量。

雨沐風餐：形容在外奔走勞苦，生活不得安定。

餐風露宿：形容旅行或野外工作的辛苦。

宿弊一清：宿弊，積久的弊端。多年的弊病一下就清掉了。

節用愛人：節省用度，愛護人民。

人老珠黃：比喻婦女年老色衰，如同珍珠年久變黃而失去價值。亦泛指人老了不中用。

黃粱一夢：比喻榮華富貴如夢一般，短促而虛幻。亦比喻欲望落空。

夢寐以求：睡夢中都在尋找、追求。

求神問卜：在神佛前請求保佑，占卜吉凶。

卜晝卜夜：卜，占卜。形容夜以繼日的宴樂無度。

夜不閉戶：戶，門。夜裡睡覺不用關上門。形容社會治安良好。

戶樞不蠹：流動的水不會發臭，經常轉動的門軸不會被蟲蛀。比喻經常活動較不易受到侵蝕。

Ⓒ成語故事

蓋世無雙

　　秦朝末年，項羽少年時不喜歡讀書，叔父項梁教他擊劍，他想學以一抵百的本事，項梁教他兵法，他不肯認真鑽研，但力氣大蓋世無雙，能舉起幾百斤重的鼎。

　　後來和劉邦爭天下八年，最後被迫在垓下烏江邊自刎，感慨自己「力拔山兮氣蓋世」。

卜晝卜夜

敬仲,即春秋時陳國的公子完,和陳宣公是兄弟。

陳宣公為了立寵姬所生的兒子款為太子,便把原來立為太子的大兒子禦寇殺了。敬仲是站在禦寇那一邊的,因此不能在陳國安身立足,便投奔齊國。

齊桓公很恭敬地接待敬仲,拜他為「卿」。敬仲謙虛的說:「我是投奔貴國的客人,承蒙您收留,讓我在這裡舒舒服服的住下,我已經非常感激了,怎敢高居卿位,讓天下人笑我不知足呢!」

齊桓公覺得他很懂道理,便改聘為「工正」,請他擔任管理各種工匠的職務。但是對他的待遇,仍不同於一般官員。齊桓公經常找他談天、遊玩。

有一次,齊桓公到敬仲家裡去,敬仲拿出酒來招待他,桓公喝得很高興,直到天快黑了,還叫人點燈,要繼續喝。敬仲婉言勸止,說道:「臣卜其晝,未卜其夜,不敢!(我只準備白天陪您玩,卻沒有打算繼續到夜晚,恕我不敢久留您!)」

由於這段故事,後來形容遊宴無度,不計時間,從白晝到黑夜,又從黑夜到白晝,連續不休的玩樂,就稱為『卜晝卜夜』。

 X 86

Ⓟ成語練習

趣味成語練習。

最危險的遊戲……………………………………玩（　）自（　）

最有學問的人………………………………（　）（　）不知

最窮的人………………………………………一（　）（　）有

最簡單的牢房………………………………畫（　）為（　）

最大的漁網………………………………………一網（　）（　）

最難受的學習方式…………………………懸（　）刺（　）

最高的人………………………………………（　）天（　）地

反義成語對對碰。

另眼相看………………………………………以（　）（　）人

赫赫有名………………………………………默默（　）（　）

（　）（　）俱到…………………………顧此失彼

良師益友………………………………………（　）朋（　）友

情同（　）（　）…………………………不共戴天

寬宏大量………………………………………（　）（　）雞腸

（　）強（　）弱…………………………（　）強（　）弱

Ⓐ 成語接龍

蠹眾木折 → 折箭為誓 → 勢不兩立 → 立賢無方 → 方寸已亂 →

亂極則平 → 平安無事 → 事倍功半 → 半途而廢 → 廢寢忘食 →

食言而肥 → 肥遁鳴高 → 高朋滿座 → 座無虛席 → 席卷天下 →

下筆如神 → 神采飛揚 → 揚名立萬 → 萬中選一 → 一五一十 →

十年河東 → 東遷西徙 → 徙宅忘妻。

Ⓑ 成語解釋

蠹眾木折：蛀蟲眾多，會蛀壞樹木。比喻不利的因素多了，就會釀成災禍。

折箭為誓：把箭折斷發誓。暗示倘若違誓，下場如同此箭。形容意志堅決。

誓不兩立：立誓絕對不和敵對的人並立於天地之間。形容仇恨極深。

立賢無方：推舉賢人不拘一格。

方寸已亂：心緒很亂。

亂極則平：動亂已久而渴望安定。

平安無事：平穩安全而沒有危險、麻煩或不幸的事情發生。

事倍功半：做事花費的金錢或精神多而得到的效果小。

廢寢忘食：形容專心努力工作或讀書。

食言而肥：食言，失信。比喻言而無信，說話不守信用。

肥遯鳴高：退隱不做官，自以為清高。亦作「飛遯離俗」。

高朋滿座：高貴的朋友坐滿了席位。形容賓客很多。

座無虛席：虛，空。座位沒有空著的。形容出席的人很多。亦作「座無空席」。

席卷天下：形容力量強大，征服、統一天下。

下筆如神：形容寫起文章來，文思泉湧，行文暢達，有如神助。

神采飛揚：活力充沛，神色自得的樣子。

揚名立萬：名聲流傳於萬世。

萬中選一：一萬個當中才挑一個，比喻數量極為稀少而珍貴。

一五一十：數數目時普通以五為單位，故以一五、一十為計數的動作。比喻把事情從頭至尾詳細說出，無所遺漏。

十年河東：比喻人士的興衰替換，變化無常。

東遷西徙：四處遷移，漂泊不定。亦作「東徙西遷」。

徙宅忘妻：徙，遷移；宅，住所。搬家忘記把妻子帶走。比喻粗心到了荒唐的地步。

©成語故事

食言而肥

　　春秋時，魯國大夫孟武伯，說話一向無信，魯哀公對他很不滿。有一次，魯哀公在五梧舉行宴會，孟武伯照例參加，有個名叫郭重的大臣也在座。這郭重長得很肥胖，平時頗受哀公寵愛，因而常遭孟武伯的嫉妒和譏辱。

　　這次孟武伯藉著向哀公敬酒的機會，又向郭重道：「你吃了什麼東西這樣肥胖啊？」

　　魯哀公聽了，厭惡之極，便代替郭重答道：「食言多也，能無肥乎！」這句話分明是反過來諷刺孟武伯常常說話不算話，而且在宴會上當著群臣之面，出於國君之口，孟武伯頓時面紅耳赤，感到萬分難堪。

　　「食言而肥」這個成語就是由此而來，形容說話不算數，不守信用，只圖自己便宜。若表示堅決履行諾言，說話一定算數，即為『決不食言』。

徙宅忘妻

　　有一次，唐太宗時的進諫大臣魏征（邯鄲館陶縣人），與唐太宗議論前朝興衰時，曾說：「昔魯哀公謂孔子曰：『人有好忘者，徙宅而忘其妻。』孔子曰：『又有甚者，桀、紂乃忘其身。』」

　　唐太宗聽後頗有感觸地說：「是啊，我和諸位應當合力互助，別忘了國家和自身，免得也被人譏笑啊！」

　　這個故事翻譯過來的意思是說：魯國君王魯哀公不相信世界上真有這麼糊塗的人。

　　有一次他問孔子：「徙宅忘妻，您說真有這樣的人嗎？」

　　孔子說：「怎麼沒有，不算稀奇，還有連自身都忘記的人呢！」魯哀公更加驚奇了，怎麼會有這種事兒呢？

　　孔子說：「這種事兒也不算稀奇。譬如夏梁、商紂等暴君，荒淫無度，窮奢極欲，不理國事，不顧民生。結果，國家滅亡，暴君們的命也完了。他們不但忘記了國家，遺忘了人民，連自身身分都完全忘記了！」

📄成語練習

請將下面的成語依照要求做分類。

鳩占鵲巢　指鹿爲馬　鸞鳳和鳴　狂蜂浪蝶　魚死網破
狼狽爲奸　池魚之殃　九牛一毛　蝦兵蟹將　鴻鵠之志
亡羊補牢　鯨波鱷浪

天上飛的：

（　　　　　、　　　　　、　　　　　、　　　　　）

水裡游的：

(、 、 、)

地上跑的：

(、 、 、)

請圈出下面成語中的錯別字並寫出正確的。

歸心似劍→（ ） 落花留水→（ ） 株光寶氣→（ ）

歌舞生平→（ ） 心恢意冷→（ ） 價值連成→（ ）

用心恨苦→（ ） 紙上談冰→（ ） 山窮水近→（ ）

一針見雪→（ ） 周中敵國→（ ） 目不識盯→（ ）

Ⓐ 成語接龍

妻兒老小 → 小本經營 → 營私舞弊 → 弊絕風清 → 清塵濁水 →

水磨工夫 → 夫唱婦隨 → 隨才器使 → 使貪使愚 → 愚昧無知 →

知書達禮 → 禮尚往來 → 來者不拒 → 拒諫飾非 → 非異人任 →

任人唯親 → 親密無間 → 間不容髮 → 髮指眥裂 → 裂土分茅 →

茅塞頓開 → 開路先鋒 → 鋒芒所向 → 向隅而泣 → 泣下如雨。

Ⓑ 成語解釋

妻兒老小：泛稱父母、妻子、兒女等一家人。

小本經營：小本，資金不多。指小商販或小手工業者所經營的
買賣。也指從事規模不大的小生意。

營私舞弊：營，謀求；舞，玩弄；弊，指壞事。因圖謀私利以
欺騙的手段做犯法的事。

弊絕風清：弊，壞事；清，潔淨。弊端絕除，風氣良好。形容
政風清明。亦作「風清弊絕」。

清塵濁水：清塵，他人；濁水，自己。比喻相隔很遠，沒有會
面機會。

水磨工夫：形容工作細緻，費時很多。

夫唱婦隨：隨，附和。原指封建社會認為妻子必須服從丈夫，後來比喻夫妻和睦相處。

隨才器使：按照各人的才能，給予適當的工作。

使貪使愚：使，用；貪，不知足；愚，笨。用人所短，為己服務。利用人的弱點，予以適當的駕馭應用。

愚昧無知：形容又愚笨又不明事理。

知書達禮：知、達，懂得。有文化，懂禮貌。比喻人有學識與教養。

禮尚往來：尚，注重。指禮節上應該有來有往，別人以禮相待，也要以禮回報。

來者不拒：原指對於所要求的一概不拒絕。後來指對方送上門來的全部接受。

拒諫飾非：諫，直言規勸；飾，掩飾；非，錯誤。不但拒絕他人勸告，反而掩飾錯誤。

非異人任：異人，別人；任，承擔。不是別人的責任。表示某事應由自己負責。

任人唯親：任，任用；唯，只；親，關係密切。指用人不問才德，只選用跟自己關係密切的人。

親密無間：間，縫隙。關係親密，沒有隔閡。形容關係十分親密，沒有任何隔閡。

間不容髮：間，空隙。空隙中容不下一根頭髮。比喻與災禍相

距極近或情勢危急。

髮指眥裂：髮指，頭髮直豎；眥裂，眼眶裂開。頭髮向上豎直，眼瞼全張開。形容非常憤怒。

裂土分茅：古代天子分封諸侯時，取其地之土，並以白茅包之，作為諸侯建國的象徵。或作「分茅列土」、「分茅裂土」、「分茅胙土」、「列土分茅」。

茅塞頓開：茅塞，喻人思路閉塞；頓，立刻。原來心裡好像有茅草堵塞著，現在忽然被打開了。形容忽然開竅，立刻明白了某個道理。

開路先鋒：原指古代軍隊中先行開路和打頭陣的將領。現在比喻為帶頭前進的人。

鋒芒所向：比喻一個人的銳氣、才華所及之處。

向隅而泣：向，對著；隅，牆角；泣，小聲地哭。一個人面對牆角哭泣。後來泛稱孤獨絕望的哭泣。亦作「向隅獨泣」。

泣下如雨：低聲哭泣，眼淚像雨一般流下。形容極度的悲哀傷痛。

ⓒ 成語故事

清塵濁水

　　三國時期，曹操的兒子曹植年少時聰明伶俐，經常出口成章，深受曹操的寵愛。只是曹操認為他做事任性，行為不檢，

就沒有立他為太子。曹丕繼位後對曹植不信任,總想找機會除掉他。曹植一心想報效國家,可惜一直都沒有機會,苦悶中寫了一首《七哀詩》:「君若清路塵,妾若濁水泥,浮沉各異勢,會合何時偕!」成語『清塵濁水』就來源於這首詩。

間不容髮

西漢的辭賦家枚乘,是吳王劉濞的謀士,他見劉濞積蓄力量準備反叛,便上書勸諫。原來,劉濞是漢朝開國皇帝劉邦的侄子。劉邦稱帝後,把他的親屬分封到各地當諸侯王,並賦予這些諸侯王很大的權力。時間一久,諸侯王與朝廷尖銳對立,成為朝廷的嚴重威脅。為此,文帝、景帝兩代逐步削減王國封地。劉濞對此不服,陰謀反叛,引起了枚乘對這件事的嚴重關切。枚乘在上書中分析了反叛的嚴重後果。

他舉例說,如果在一根線上吊千鈞(古代三十斤為一鈞)重物,這重物懸在空中,下面是無底的深淵,那最笨的人也知道它極其危險。接著他又指出,馬受驚嚇又打鼓嚇它,線將斷又吊上更重的物品,其結果必然是線在半空斷掉,馬墜入深淵而無法救援。這情勢的危急程度,就像兩者距離極近,中間容不下一根頭髮。請大王深思。儘管枚乘以及其他謀士反復勸諫,吳王劉濞還是不聽,決定謀反,於是枚乘等人離開劉濞,前去投奔梁孝王劉武。

⒟成語練習

請判斷下面的詞語哪些能寫成「AABB」形式的成語，並寫下。

天空　浩蕩　冷清　美麗　慌張　轟烈　堅定　疲憊　勤懇
陶醉　風雨　是非　勇敢　便宜　吹打　上下

（　　　　　　、　　　　　　、　　　　　　、　　　　　　

　　　　　　、　　　　　　、　　　　　　）

請將下列人名填在恰當的位置。

毛遂　李白　愚公　精衛　潘安　東施　項莊　夸父

（　）（　）舞劍、（　）（　）填海、（　）（　）逐日、

（　）（　）桃紅、（　）（　）效顰、（　）（　）自薦、

（　）（　）移山、貌似（　）（　）。

Ⓐ 成語接龍

雨吹雨打 → 打成一片 → 片言折獄 → 獄貨非寶 → 寶山空回 →

回光返照 → 照本宣科 → 科班出身 → 身價百倍 → 倍日並行 →

行動坐臥 → 臥薪嘗膽 → 膽破心寒 → 寒木春華 → 華不再揚 →

揚長而去 → 去粗取精 → 精誠團結 → 結黨營私 → 私心雜念 →

念茲在茲 → 茲事體大 → 大勢所趨 → 趨炎附勢 → 勢不兩立 →

立此存照。

Ⓑ 成語解釋

雨吹雨打：遭受風雨的吹拂打擊。亦作「雨打風吹」。

打成一片：把零星的、部分的連結成一個整體。也指人與人相處，生活親近，感情融洽，不分彼此。

片言折獄：片言，極少的幾句話；折獄，判決訴訟案件。原意是能用簡單的幾句話判決訴訟事件。後來指用幾句話就斷定雙方爭論的是非。

獄貨非寶：指獄官接受賄賂，必招致罪罰。

寶山空回：走進到處是寶物的山裡，卻空手出來。比喻機會雖

好，卻毫無收穫。或作「空入寶山」。

回光返照：1.日落時因光線的反射作用，而使得天空呈現短暫的光亮。2.人死前精神呈現短暫的興奮。3.事物完全毀滅前暫時的興旺。亦作「迴光返照」。

照本宣科：照，按照；本，書本；宣，宣讀；科，條文。比喻刻板的照著現成的文章或稿子宣讀，不知靈活運用。

科班出身：比喻具有受過正規教育或訓練的資格。

身價百倍：身價，指社會地位。指名譽地位一下子大幅提高。

倍日并行：加快速度，用一天的時間趕行兩天的路程。亦作「倍道兼進」、「倍道兼行」。

行動坐臥：泛指人的舉止和風度。

臥薪嘗膽：越王句踐戰敗後以柴草臥鋪，並經常舔嘗苦膽，以時時警惕自己不忘所受苦難的故事。後用以比喻刻苦自勵。亦作「嘗膽臥薪」。

膽破心寒：形容驚懼而顫慄。

寒木春華：寒木，指松柏等耐寒的樹木。春華，即春花。寒木春華指寒木不凋、春花吐豔。比喻各有所長。

華不再揚：已開過的花，在一年裡不會再開。比喻時間過去了不再回來。

揚長而去：大模大樣地逕自走了。

去粗取精：除去雜質，留取精華。

精誠團結：精誠，真誠。一心一意，團結一致。

結黨營私：黨，集團；營，謀求。壞人集結在一起，謀求私利，專幹壞事。

私心雜念：為個人利益打算的種種想法。

念茲在茲：念，思念；茲，此、這個。指念念不忘某一件事情。

茲事體大：這件事性質重要，關係重大。

大勢所趨：大勢，指整個局勢。整個局勢發展的趨向。

趨炎附勢：趨，奔走；炎，權勢。奉承和依附有權有勢的人。

勢不兩立：兩立，雙方並立。指敵對的雙方不能同時存在。比喻矛盾不可調和。

立此存照：照，查考、察看。寫下字據保存進來，以作憑證。

©成語故事

片言折獄

　　春秋時期，孔子的學生子路身強力壯，他總是跟隨孔子，為他駕車做侍衛。子路性情正直忠貞，十分孝順他的母親。他為人誠實，坦率公正，答應的事一定立即就辦，決不拖延。孔子對子路的稱讚是：「片言可以折獄者，其由也與？」意思是只聽了單方面的供詞就可以判決案件的大概只有仲由（即子路）了吧。

趨炎附勢

　　宋真宗時，聊城人李垂考中進士，先後擔任著作郎、館閣校理等官職。李垂很有才學，為人正直，對當時官場中阿諛奉承、拍馬屁的作風非常反感，因此得不到重用。當時的宰相丁謂，就是用阿諛奉承的卑劣手法獲取真宗歡心的。他玩弄權術，獨攬朝政。許多想升官的人都不斷地吹捧他。有人對李垂不走丁謂的門路感到不理解，問他為什麼從未去拜謁過丁謂。

　　李垂說：「丁謂身為宰相，不但不公正處理事務，反而仗勢欺人，有負於朝廷對他的重託和百姓對他的期望。這樣的人我為什麼要去拜謁他？」這番話後來傳到了丁謂那裡，丁謂非常惱火，就藉故把李垂貶到外地去當官。

　　宋仁宗即位後，丁謂倒了台，李垂被召回了京都。一些關心他的朋友對他說：「朝廷裡有些大臣知道你才學過人，想推舉你當如制誥（為皇帝起草詔書等官員）。不過，當今宰相還不認識你，你何不去拜見一下他呢？」

　　李垂冷靜地回答說：「如果我三十年前就去拜謁當時的宰相丁謂，可能早就當上翰林學士了。我現在年紀大了，見到有的大臣處事不公正，就常常當面指責他。我怎麼能趨炎附勢，看別人的眼色行事，藉以來換取他們的薦引和提攜呢？」他的這番話又傳到了宰相耳裡。結果他再次被貶出京都，到外地當州官。後來，『趨炎附勢』這一成語用來形容走後門，或奉承依附有權勢的人。

成語練習

選擇成語填在恰當的地方，使句子通順連貫。

照本宣科　去蕪存菁　火燒眉毛　勢不兩立　難言之隱

1.他咬牙切齒地說：「從此我和你_____。」
2.對待所學的知識應該靈活運用，不能生搬硬套，_____。
3.你能不能動作快點？這都_____了，你還磨磨蹭蹭的！
4.你這次違反規定，是不是有什麼_____啊？
5.從西方傳來的文化並不完全都是好的，我們要_____，
有選擇地吸收利用。

請按照要求把下列成語歸類。

風流倜儻　山珍海味　飛閣流丹　玉樹臨風　風和日麗
饕餮大餐　富麗堂皇　風雨交加　龍肝鳳髓　沉魚落雁
亭臺樓閣　風輕雲淡

描述人物的：（　　　　、　　　　、　　　　）
描述天氣的：（　　　　、　　　　、　　　　）
描述食物的：（　　　　、　　　　、　　　　）
描述建築的：（　　　　、　　　　、　　　　）

WORD CHAIN

Level 3

Time

Grade

Options

Exit

Answers

A 成語接龍

照貓畫虎 → 虎背熊腰 → 腰纏萬貫 → 貫朽粟陳 → 陳腔濫調 →

調嘴學舌 → 舌劍脣槍 → 槍林彈雨 → 雨過天青 → 青出於藍 →

藍田生玉 → 玉厄無當 → 當場出彩 → 彩鳳隨鴉 → 鴉雀無聞 →

聞風而起 → 起死回生 → 生拉硬扯 → 扯謊撩白 → 白山黑水 →

水木明瑟 → 瑟調琴弄 → 弄璋之喜 → 喜怒哀樂 → 樂觀進取 →

取轄投井 → 井井有條 → 條理分明 → 明火執仗 → 仗莫如信。

B 成語解釋

照貓畫虎：比喻照樣子模仿，沒有創意。

虎背熊腰：背寬厚如虎，腰粗壯似熊。形容人的體型魁偉。

腰纏萬貫：腰纏，指隨身攜帶的財物；貫，舊時用繩索穿錢，每一千文爲一貫。比喻財富之多。

貫朽粟陳：形容錢糧很多，極爲富足，以至於串錢的繩索斷了，穀子爛了。

陳腔濫調：陳，陳舊，陳腐；濫，浮泛不合實際。陳腐而缺乏新意的論調。

調嘴學舌：說長道短，搬弄是非。

舌劍脣槍：將比喻辯論的激烈和言辭的鋒利。

槍林彈雨：形容戰爭猛烈。

雨過天青：雨後初放晴時的天色(青色)。亦比喻情況由壞轉好。

青出於藍：青，靛青；藍，蓼藍，可以提取靛青染料的植物。原指靛青是從蓼藍裡提煉出來的，但是顏色比蓼藍還深。後來用以比喻弟子勝於老師，或後輩優於前輩。

藍田生玉：藍田，陝西省地名。比喻名門出俊秀子弟。

玉巵無當：本指無底的玉杯。後比喻物品雖貴重，卻無用處。

當場出彩：舊戲劇表演時，用紅色水塗抹，裝做流血的樣子，稱爲「出彩」。今多比喻當場敗露祕密或顯出醜態。

彩鳳隨鴉：鳳，鳳凰；鴉，烏鴉。美麗的鳳鳥跟了醜陋的烏鴉。比喻女子嫁給才貌遠不如自己的人，或指女子遇人不淑。

鴉雀無聞：形容非常安靜。

聞風而起：聞，聽到；風，風聲，消息。一聽到消息就起來響應。

起死回生：將瀕臨死亡的人救活。比喻醫術高明。亦比喻能力超群，可將毫無希望的情勢扭轉過來。

生拉硬扯：形容說話或寫文章牽強附會。也形容用力拉扯，勉強別人聽從自己。

扯謊撩白：形容隨便亂講，說些虛假不實的話。

白山黑水：長白山和黑龍江。泛指東北地區。

水木明瑟：形容林木泉水優美的景緻。

瑟調琴弄：比喻夫妻感情和睦融洽。

弄璋之喜：恭喜人生男孩的賀詞。

喜怒哀樂：指人的各種情緒。

樂觀進取：對人生抱持積極的態度。

取轄投井：比喻挽留客人態度極堅決。

井井有條：井井，形容有條理。形容整齊有秩序的樣子。

條理分明：有系統、層次，不紊亂。

明火執仗：明火，點著明亮的火把。執仗，拿著武器。明火執仗形容公開搶劫或肆無忌憚的做壞事。

杖莫如信：杖，倚憑。指可依憑的莫過於守信。

ⓒ成語故事

青出於藍

 南北朝時期的李謐學習很用功，在少年時期就讀了很多書，他的老師孔璠學問本來也不錯，可是幾年過後，李謐的學問漸漸勝過了老師。那時候的孔璠反而要向李謐請教了。同學們作了一首歌謠道：

 青成藍，藍謝青；師何常，在明經。

起死回生

 扁鵲是春秋戰國時期人，本名秦越人。據傳他少時曾從長

桑君學醫，擅長診脈，能夠洞察內腑五臟的癥結，醫術極為高明。

有一次扁鵲到了虢國，聽說虢國太子暴斃死亡不足半日，但還沒有裝殮。於是他趕到宮門告訴太子的侍從官，聲稱自己能夠讓太子復活。侍從官認為他所說是無稽之談，人死哪有複生的道理。扁鵲長歎說：「如果不相信我的話，可試著診視太子，應該能夠聽到他耳鳴、看見他的鼻子腫了，並且大腿及至陰部還有溫熱之感。「侍從官聞言趕快入宮稟報，虢君大驚，親自出來迎接扁鵲。

扁鵲說：「太子所得的病，就是所謂的『屍厥』。人接受天地之間的陰陽二氣，陽主上主表，陰主下主裡，陰陽和合，身體健康。現在太子陰陽二氣失調，內外不通，上下不通，導致太子氣脈紛亂，面色全無，失去知覺，形靜如死，其實並沒有死。」

扁鵲命弟子協助用針砭進行急救，刺太子三陽五會諸穴。不久太子果然醒了過來。扁鵲又將方劑加減，使太子坐了起來。再用湯劑調理陰陽，二十多天後，太子的病就痊癒了。

這件事傳出後，人們都說扁鵲有起死回生的絕技。

取轄投井

西漢末年京兆尹陳遵性格豪爽，很有才氣，而且非常好客，各地官員和四方豪傑都仰慕他的大名，經常去拜訪他。陳

遵大擺宴席，陪客人喝酒，為了留住客人，他命令僕人把客人馬車上的轄（即插在軸端孔內的車鍵，使木輪不脫落。）拆下來投到井裡，客人只好留下來陪他喝酒。

D 成語練習

請將下面的成語補充完整。

千（　）萬（　）、千（　）萬（　）、千（　）萬（　）、
千（　）萬（　）、千（　）萬（　）、千（　）萬（　）、
千（　）萬（　）、千（　）萬（　）、千（　）萬（　）、
千（　）萬（　）、千（　）萬（　）、千（　）萬（　）、
千（　）百（　）、千（　）百（　）、千（　）百（　）、
千（　）百（　）、千（　）百（　）、千（　）百（　）、
千（　）百（　）、千（　）百（　）。

請在下面空白處填上恰當的動作詞。

（　）眉（　）眼、拳（　）腳（　）、（　）牙（　）爪、
（　）耳（　）腮、手（　）足（　）、（　）手（　）足、
（　）人（　）象、（　）心（　）意、面（　）耳（　）、
（　）苗（　）長、（　）水（　）源、狼（　）虎（　）。

Ⓐ 成語接龍

信口開河 → 河山帶礪 → 礪山帶河 → 河清難俟 → 俟河之清 →

清湯寡水 → 水滴石穿 → 穿雲裂石 → 石沉大海 → 海立雲垂 →

垂涎欲滴 → 滴水成冰 → 冰清玉潔 → 潔身自好 → 好大喜功 →

功行圓滿 → 滿腹才學 → 學如穿井 → 井中視星 → 星旗電戟 →

戟指怒目 → 目指氣使 → 使羊將狼 → 狼心狗肺 → 肺石風清 →

清耳悅心 → 心織筆耕 → 耕當問奴 → 奴顏婢膝 → 膝癢搔背。

Ⓑ 成語解釋

信口開河：比喻不加思索的隨意亂說。

河山帶礪：帶，衣帶。礪，砥石。河山帶礪是古代帝王分封功
臣的誓辭，意指即使黃河細如衣帶，泰山小如砥石，但國家依
舊存在，誓約依舊有效。比喻國基堅固，國祚永存。

礪山帶河：山如礪石，河如衣帶。比喻歷時綿長而久遠。

河清難俟：俟，等待。很難等到黃河水清。比喻時間太長，難
以等待。

俟河之清：俟，等待。等待黃河變清。比喻期望的事情難以實

現。

清湯寡水：形容菜肴湯水太多，粗糙沒有味道。

水滴石穿：水不停地滴，石頭也能被滴穿。比喻只要有恆心，不斷努力，事情就一定能成功。

穿雲裂石：穿破雲天，震裂石頭。形容聲音高亢嘹亮。

石沉大海：石頭沉到海底。比喻人去不見蹤影、杳無音訊或事情沒有下文。

海立雲垂：形容文辭雄偉。

垂涎欲滴：涎，口水。嘴饞得連口水都要滴下來了。形容十分貪婪的樣子。

滴水成冰：滴下的水很快就結成冰。形容天氣非常寒冷。

冰清玉潔：像冰那樣清澈透明，像玉那樣潔白無瑕。比喻人的品行高潔（多用於女子）。

潔身自好：保持自身純潔清白，而不與人同流合污。怕招惹是非，只管自己，不管別人。

好大喜功：喜歡做大事，立大功。多用以形容作風鋪張浮誇、不踏實。

功行圓滿：原指佛、道家修行至完美境界。後亦比喻將事情圓滿辦成。

滿腹才學：形容人才能學識豐富。

學如穿井：比喻做學問就如同鑿井，愈深入愈艱難，能堅持到底，始有泉水湧出的收穫。

井中視星：從井裡看天上的星星。後比喻人見識短淺。

星旗電戟：軍旗多如天上眾星，兵戟銳利有如閃電。比喻軍容盛壯浩大。

戟指怒目：伸出手指指著對方，眼睛圓睜。形容怒罵的樣子。

目指氣使：目指，動一下眼睛來指物；氣使，用噓氣聲支使人。嘴巴不說話，只轉動眼睛或出噓氣聲來指物使人。形容有權勢的人，對待屬下極其驕傲威風的樣子。

使羊將狼：將，統率，指揮。派羊去率領狼。比喻不足以統率指揮。比喻讓弱者統率強者，必然難以成功。

狼心狗肺：比喻人心腸狠毒，毫無良心。

肺石風清：百姓可以站在上面控訴地方官。比喻法庭裁判公正。

清耳悅心：形容聲音美妙動聽，使人耳朵清寧，心情愉悅。

心織筆耕：唐朝王勃善長為文，常受人請託，所得金帛頗為豐厚，當時人謂「心織筆耕」。後用以形容文章寫的好，並以賣文為生。

耕當問奴：比喻事有專司，處理事務應當問行家。

奴顏婢膝：奴顏，奴才的臉，滿面諂媚相；婢膝，侍女的膝，常常下跪。譏人奴才相十足，卑屈取媚的樣子。

膝癢搔背：比喻言論不當，做事不得要領。

Ⓒ成語故事

水滴石穿

　　宋朝時，有個叫張乖崖的人，在崇陽縣擔任縣令。當時，崇陽縣社會風氣很差，盜竊成風，甚至連縣衙的錢庫也經常發生錢、物失竊的事件。張乖崖決心好好剎一剎這股歪風。

　　有一天，他終於找到了一個機會。他在衙門周圍巡行，看到一個管理縣行錢庫的小吏慌慌張張地從錢庫中走出來，張乖崖急忙把庫吏喊住：「你這麼慌慌張張幹什麼？」「沒什麼。」那庫吏回答說。張乖崖聯想到錢庫經常失竊，判斷庫吏可能監守自盜。便讓隨從對庫吏進行搜身。結果，在庫吏的頭巾裡搜到一枚銅錢。

　　張乖崖把庫吏押回大堂審訊，問他一共從錢庫偷了多少錢，庫吏不承認另外偷過錢，張乖崖便下令拷打。庫吏不服，怒沖沖地道：「偷了一枚銅錢有什麼了不起，你竟這樣拷打我？你也只能打我罷了，難道你還能殺我？」

　　張乖崖看到庫吏竟敢這樣頂撞自己，不由得十分憤怒，他拿起朱筆，宣判說：「一日一錢，千日千錢，繩鋸木斷，水滴石穿。」意思是說，一天偷盜一枚銅錢，一千天就偷了一千枚銅錢。用繩子不停地鋸木頭，木頭就會被鋸斷；水滴不停地滴，能把石頭滴穿。判決完畢，張乖崖吩咐衙役把庫吏押到刑場，斬首示眾。

　　從此以後，崇陽縣的偷盜風被剎住，社會風氣也大大地好轉。後來，「滴水穿石」這一成語就被用來比喻堅持不懈，集細微的力量也能成就很大的功勞。

狼心狗肺

　　傳說戰國時，有個民間醫生，姓秦名越人，號扁鵲。一天，扁鵲去伏牛山為民治病，走到東劉碑東北面山坡上，看到草叢中有一具屍首，像是剛死不久。他想把他救活，可是心肺已壞。正在猶豫時，忽然一隻狼從這裡路過，他用手術刀一投，將狼插死，取了它的心，安在屍首腔內；又見一隻狗也從這裡過，於是捉住它又取了它的肺安在屍首腔內，經過搶救，屍首活了。突然站起來抓住著扁鵲道：「盜賊，還我財務！」扁鵲說：「是我救你的命，怎麼還說我是盜賊？豈有此理！」那人拉住扁鵲死死不放，口口聲聲喊道：「還我財物！」扁鵲無奈，只有和他同去陽城見官。

　　陽城縣令姓白。聽了二人申訴，對扁鵲道：「你趁他熟睡之際，盜他所帶財物，尚未離去，被他醒後捉住，速將財物還他。」扁鵲道：「此人為狼心狗肺。如若不信，當場查驗。」縣令點頭應允。扁鵲說：「把他的內臟打開看看。」那人膽怯，不願意。扁鵲說：「看看我封的刀口也可。」那人解開懷，果然一眼看出，有新縫刀口在身。縣令驚呆了，那人還想狡辯下去。這時，扁鵲一跺腳，卻飄然而去，白縣令急忙追趕，直追到石淙山

頂，卻見他面朝東方，盤腿而坐，叫他起來，他卻不言語了。縣令名人查看扁鵲治病的地點，果有死狼死狗還在。只是一個沒有心，一個沒有了肺。他說：「那人真是狼心狗肺呀！」

成語練習

請將下面的成語補充完整。

（　）（　）重重、（　）（　）非非、搖搖（　）（　）、
（　）（　）翼翼、（　）（　）睽睽、（　）（　）奕奕、
（　）（　）濟濟、（　）（　）脈脈、無所（　）（　）、
（　）（　）俱全、息息（　）（　）、念念（　）（　）。

請根據下列歇後語補充成語。

甕中捉鱉…………………………十（　）九（　）

三代人出門…………………………扶（　）攜（　）

戴著斗笠打傘………………………多（　）一（　）

蚌殼裡取珍珠…………………………（　）財（　）命

老鼠鑽進書櫃………………………咬（　）嚼（　）

司馬昭之心…………………………路人（　）（　）

Ⓐ 成語接龍

背信棄義 → 義無反顧 → 顧全大局 → 局促不安 → 安步當車 →

車載斗量 → 量力而為 → 為淵毆魚 → 魚遊釜中 → 中饋猶虛 →

虛有其表 → 表裡如一 → 一體兩面 → 面北眉南 → 南征北討 →

討價還價 → 價增一顧 → 顧盼自雄 → 雄心壯志 → 志美行屬 →

屬兵秣馬 → 馬工枚速 → 速戰速決 → 決一雌雄 → 雄才大略 →

略見一斑 → 斑駁陸離 → 離弦走板 → 板上釘釘 → 釘嘴鐵舌。

Ⓑ 成語解釋

背信棄義：背，違背；信，信用；棄，扔掉；義，道義。不守信用和道義。

義無反顧：義，道義；反顧，向後看。意指本著正義，勇往直前，絕不退縮。

顧全大局：指從整體的利益著想，使不遭受損害。

局促不安：局促，拘束。形容緊張恐懼，不知所措的樣子。

安步當車：安，安詳，不慌忙；安步，緩緩步行。以從容的步行代替乘車形容不著急、不慌忙。亦比喻安貧節儉。

車載斗量：載，裝載。用車載，用斗量。形容數量很多，不足為奇。

量力而為：衡量自己的能力做事。

為淵毆魚：水獺想吃魚，卻把魚趕到深淵去。比喻處理不當而使結果違背最初的願望。

魚遊釜中：釜，鍋。魚在鍋裡遊。比喻身處險境，危在旦夕。

中饋猶虛：比喻男子尚未娶妻。

虛有其表：虛，空；表，表面，外貌。後用以形容空有華麗的外表，卻無實際的內涵。

表裡如一：表，外表；裡，內心。內外一致。指思想和言行一致。

一體兩面：同一個整體因觀察的角度不同，而呈現不同的狀態。

面北眉南：形容彼此不和，相互對立。

南征北討：形容經歷許多戰爭。

討價還價：討，索取。買賣東西，賣主要價高，買主給價低，雙方要反復爭議。也比喻在進行談判時反復爭議，或接受任務時談條件。

價增一顧：原意是賣不出去的好馬，被伯樂看中了，就增加了十倍的價錢。比喻本來默默無聞，遇到賞識的人而抬高了身價。

顧盼自雄：形容左顧右盼，自視不凡，得意忘形。

雄心壯志：偉大的理想，宏偉的志願。

志美行厲：志向高遠，又能砥礪操行。

厲兵秣馬：厲，同「礪」，磨；兵，兵器；秣，餵牲口。磨利兵器，餵飽馬匹。指完成作戰準備。

馬工枚速：工，工巧；速，速度快。意指司馬相如的賦寫得好，枚皋的賦寫得快。後世遂以「馬工枚速」比喻各有所長。

速戰速決：以最快的速度發動攻勢，並儘快達成目的。比喻迅速將事情處理完畢。

決一雌雄：雌雄，比喻高低、勝負。指分出高下勝負。

雄才大略：非常傑出的才智和謀略。

略見一斑：略，大致；斑，斑點或斑紋。看到豹的一處斑紋，就可以想見它的樣子。用以比喻看到事物的一部分，就可進而推想全貌。

斑駁陸離：斑駁，色彩雜亂；陸離，參差不一。形容色彩雜亂不一。

離弦走板：比喻言行偏離公認的準則。

板上釘釘：在石板上釘上鐵釘。比喻確定不移、不容改變。

釘嘴鐵舌：釘、鐵，均為堅硬的物體。比喻嘴硬，不肯認輸。

ⓒ成語故事

厲兵秣馬

　　春秋時期，秦國派杞子、逢孫、楊孫三人領軍駐守鄭國，卻美其名曰為：幫助鄭國守衛其國都。

　　西元前628年，杞子秘密報告秦穆公，說他已「掌其北門之管」，即掌握了鄭國國都北門的鑰匙，如果秦國進攻鄭國，他將協作內應。秦穆公接到杞子的密報後，覺得機不可失，便不聽大夫蹇叔的勸阻，立即派孟明、西乞術、白乙丙三位將軍率兵進攻鄭國。

　　秦軍經過長途跋涉後，終於來到離鄭國不遠的滑國，剛好被鄭國在這裡做生意的商人弦高碰到。弦高一面派人向鄭穆公報告，一面到秦軍中謊稱自己是代表鄭國前來慰問秦軍的。弦高說：「我們君王知道你們要來，特派我送來一批牲畜來犒勞你們。」弦高的這一舉動，引起了襲鄭秦軍的懷疑，使秦國懷疑鄭國已做好了準備，所以進軍猶豫不決。

　　鄭穆公接到了弦高的報告後，急忙派人到都城的北門查看，果然看見杞子的軍隊「束載、厲兵、秣馬矣」，即人人紮束停當，兵器磨得雪亮，馬餵得飽飽的，完全處於一種作為內應的作戰狀態。對此，鄭穆公派皇子向杞子說：「很抱歉，恕未能好好款待各位。你們的孟明就要來了，你們跟他走吧！」杞子等人見事情已經敗露，便分別逃往齊國和宋國去了。孟明

得知此消息後，也怏怏地下令撤軍。

　　成語「厲兵秣馬」即來自於典故中「束載、厲兵、秣馬矣」，指準備戰鬥 。

Ⓓ成語練習

請寫出與下面成語意思相近的成語，至少兩個，越多越好。

忘恩負義：（　　　　　）、（　　　　　）、（　　　　　）
錦上添花：（　　　　　）、（　　　　　）、（　　　　　）
趁火打劫：（　　　　　）、（　　　　　）、（　　　　　）
袖手旁觀：（　　　　　）、（　　　　　）、（　　　　　）
洗心革面：（　　　　　）、（　　　　　）、（　　　　　）
家喻戶曉：（　　　　　）、（　　　　　）、（　　　　　）

猜燈謎，寫成語。

癩蛤蟆想吃天鵝肉：好（　　）驚（　　）
杜鵑聲聲杜鵑開：（　　）語（　　）香
野火燒不盡，春風吹又生：（　　）處（　　）生
剪不斷，理還亂：難（　　）難（　　）
黑夜鑽進死胡同：日（　　）（　　）窮
八仙醉酒：（　　）（　　）顛倒

等級四

Ⓐ 成語接龍

舌敝脣焦 → 焦金流石 → 石沉大海 → 海沸波翻 → 翻天覆地 →

地久天長 → 長枕大被 → 被寵若驚 → 驚天動地 → 地大物博 →

博採眾長 → 長才廣度 → 度日如年 → 年近花甲 → 甲冠天下 →

下落不明 → 明刑不戮 → 戮力同心 → 心心相印 → 印纍綬若 →

若有所失 → 失張失智 → 智圓行方 → 方枘圓鑿 → 鑿鑿有據 →

據為己有 → 有眼無珠 → 珠光寶氣 → 氣味相投 → 投鼠忌器。

Ⓑ 成語解釋

舌敝脣焦：形容用盡言語辭句論說。亦作「脣焦舌敝」。

焦金流石：將金屬、石頭燒焦、鎔化。形容天氣極度乾旱、炎熱。亦作「燋金流石」、「燋金爍石」。

石沉大海：比喻人去不見蹤影、杳無音訊或事情沒有下文。亦作「石投大海」。

海沸波翻：大海湧騰，波浪翻滾。比喻聲勢極大。亦作「海沸河翻」、「海沸江翻」。

翻天覆地：比喻巨大的變化。亦作「番天覆地」、「覆地翻

天」。

地久天長：泛指時間長遠如天地般永遠。

長枕大被：唐玄宗素與兄弟友愛，初即位時，常思做一長枕大被與諸王共寢。後比喻兄弟友愛。

被寵若驚：因意外受到寵愛，而感到驚喜不安。

驚天動地：驚，驚動；動，震撼。使天地驚動。形容聲勢極大。

地大物博：博，豐富。形容土地廣大，物產豐富。

博采眾長：博采，廣泛搜集採納。從多方面吸取各家的長處。指才能出眾器量宏大的人。

長才廣度：指才能出眾器量宏大的人。

度日如年：過一天像過一年那樣長。形容日子很不好過。

年近花甲：花甲，用干支紀年，指六十歲。年紀將近六十歲。

甲冠天下：甲冠，第一。稱雄天下。形容人或事物十分突出，無與倫比。

下落不明：下落，著落，去處。指不知道要尋找的人或物在什麼地方。

明刑不戮：指刑罰嚴明，人民就很少犯法而被殺。

戮力同心：戮力，並力；同心，齊心。齊心合力，團結一致。

心心相印：心，心意，思想感情；印，符合。彼此的心意不用說出，就可以互相瞭解。比喻彼此心意互通。

印纍綬若：形容身兼數職，官運亨通，權勢顯赫。

若有所失：好像丟了什麼似的。形容神情悵惘，有所失落的樣子。

失張失智：舉止失措、失神落魄的樣子。

智圓行方：圓，圓滿，周全；方，端正，不苟且。智慮要圓通靈活，行事要方正不苟。

方枘圓鑿：枘，榫頭；鑿，榫眼。方枘裝不進圓鑿。比喻格格不入，互不相容。

鑿鑿有據：鑿鑿，確實。確實而有依據。

據為己有：將不屬於自己的東西，占為己用。

有眼無珠：珠，眼珠。沒長眼珠子。用來比喻缺乏辨別能力。

珠光寶氣：珠、寶，指首飾；光、氣，形容閃耀著光彩。珍珠寶石光亮耀眼。形容服飾華麗。

氣味相投：氣味，比喻性格和志趣；投，投合。指雙方志趣、性情相投合。

投鼠忌器：投，用東西去擲；忌，怕，有所顧慮。想用東西打老鼠，又怕打壞了近旁的器物。後比喻做事有顧忌，不敢放手幹。

ⓒ成語故事

賞罰分明

　　僖負羈是曹國人，曾救過晉文公的命，是晉文公的救命恩

人。因此晉文公在攻下曹國時,為了報答僖負羈的恩情,就向軍隊下令,不准侵擾僖負羈的家,如果有違反的人,就要處死刑。大將魏平和顛頡卻不服從命令,帶領軍隊包圍了僖負羈的家,並放火焚屋。魏平爬上屋頂,想把僖負羈拖出殺死。

不料,梁木承受不了重量而塌陷,正好把魏平壓在下面,動彈不得,幸好顛頡及時趕到,才把他救了出來。這件事被晉文公知道後,十分氣憤,決定依照命令處罰。

大臣趙衰(趙國君王的先人)向文公請求:「他們兩人都替國君立下汗馬功勞,殺了不免可惜,還是讓他們戴罪立功吧!」

晉文公說:「功是一回事,過又是一回事,賞罰必須分明,才能使軍士服從命令。」於是便下令,革去了魏平的官職,又將顛頡處死。從此以後,晉軍上下,都知道晉文公賞罰分明,再也不敢違令了。

戮力同心

夏朝末年,末代君主夏桀非常殘暴,對內實行殘酷統治,百姓怨聲載道,民不聊生。諸侯小國商的國君湯是一個賢明的君主,他找到大賢人伊尹輔佐,商國實力空前強大,湯見時機成熟,君臣戮力同心,齊心合力,終於滅掉夏朝。

Ⓓ成語練習

請根據下面的提示寫出對應的成語。

受傷的大雁；弓箭；害怕：（　　　　　　）

光亮；打洞；讀書：（　　　　　）

雞蛋；石頭；不自量力：（　　　　　）

剩下的；房梁；聲音：（　　　　）

木頭；寫字；王羲之：（　　　　）

草屋；劉備；諸葛亮：（　　　　）

請將下面的成語補充完整。

成者為王，（　　　　　）。

尺有所短，（　　　　　）。

一夫當關，（　　　　　）。

（　　　　　），坐不改姓。

（　　　　　），禍不單行。

（　　　　　），雞犬升天。

A 成語接龍

器宇軒昂 → 昂首闊步 → 步履維艱 → 艱苦卓絕 → 絕少分甘 →

甘雨隨車 → 車水馬龍 → 龍馬精神 → 神不守舍 → 舍己芸人 →

人才輩出 → 出醜揚疾 → 疾風勁草 → 草率收兵 → 兵不血刃 →

刃迎縷解 → 解甲休士 → 士飽馬騰 → 騰空而起 → 起承轉合 →

合而為一 → 一抔黃土 → 土階茅屋 → 屋烏推愛 → 愛莫能助 →

助我張目 → 目挑心招 → 招風惹草 → 草長鶯飛 → 飛蓬乘風。

B 成語解釋

器宇軒昂：形容人的神采奕奕，氣度不凡。

昂首闊步：昂，仰，高抬。抬頭挺胸，大步向前。形容精神飽
滿，勇往直前的樣子。

步履維艱：指行走困難行動不便。

艱苦卓絕：卓絕，超過一切。形容極端艱難困苦。

絕少分甘：好吃的東西讓給人家，不多的東西與人共用。形容
自己刻苦，待人優厚。

甘雨隨車：東漢徐州刺史百里嵩，在乾旱時出巡，雨隨車而

降，解一境之旱。後稱頌官吏施行德政有如甘霖般潤澤百姓。

車水馬龍：車像流水，馬像游龍。形容車馬絡繹不絕，繁華熱鬧的景象。

龍馬精神：龍馬，古代傳說中形狀像龍的駿馬。用以形容精神健旺、充沛。

神不守舍：神魂不在軀體上。比喻心神恍惚，無法專一。

舍己芸人：舍己，犧牲自己。原指捨棄自己的田地，去耕種他人的土地。後用來比喻犧牲自己，成就他人。

人才輩出：形容有才學的人一批接一批相繼而出。

出醜揚疾：宣揚醜惡。

疾風勁草：經過猛烈大風的吹襲，才知道堅韌的草挺立不倒。比喻在艱難困苦的環境下，才能考驗出人的堅強意志和節操。

草率收兵：隨隨便便就收了兵。比喻做事馬虎，有頭無尾。

兵不血刃：兵，武器；刃，刀劍等的鋒利部分。尚未實際交戰，即已征服敵人。後也用來比喻輕易得勝。

刃迎縷解：比喻事情很容易處理。

解甲休士：卸下盔甲讓士兵休息。比喻休戰、不再戰鬥。

士飽馬騰：軍糧充足，士氣高昂。

騰空而起：上升至空中。

起承轉合：起，開端。承，承接上文並加以申述。轉，轉折，從正面、反面加以立論。合，結束全文。爲舊時詩文布局的順序。後亦泛指文章的作法。

合而為一：把兩者以上的事物合在一起。

一抔黃土：一抔，一捧。一捧黃土。借指墳墓。現多比喻不多的土地或沒落、渺小的反動勢力。

土階茅屋：以土爲階，以茅蓋屋。形容生活簡陋。

屋烏推愛：因爲愛一個人而連帶喜愛他屋上的烏鴉。比喻因愛某人而推愛相關的人或物。

愛莫能助：愛，愛惜；莫，不。本指隱而不見，所以無法給予幫助。後指內心雖然同情，想要幫助他，卻無能爲力。

助我張目：張目，睜大眼睛。言行受到贊助、認同而聲勢得以壯大。

目挑心招：挑，挑逗；招，指勾引。眼睛挑逗，心神招引。多用來形容女子對人的媚態。

招風惹草：比喻招惹是非而生出禍端。

草長鶯飛：鶯，黃鸝。形容暮春三月的景色。

飛蓬乘風：蓬草隨著風勢飄散。比喻人意志不堅定，常隨情勢而改變。

Ⓒ 成語故事

疾風勁草

　　唐太宗在淩煙閣功臣題詞中，有一首御賜宋公蕭禹的五古：「疾風知勁草，板蕩識誠臣。勇夫安知義，智者必懷

仁。」

　　勁草：挺拔的草。板蕩：指社會上的大動亂。誠臣：忠誠
的臣。這話富有哲理，也是名聯。只有在大的危難中才能顯現
出一個人是忠是奸。在安定和平時期是難以分辨的。鮑照詩有
「時危見臣節，亂世識忠良」二句，當是本詩的來源。

一抔黃土

　　張釋之是歷史上著名的法官。初涉官場時，任騎郎，相當
於禁軍軍官，平時守衛皇宮，在騎郎任上整整有十年之久，卻
沒有得到升遷，這在當時是很少見的事情。丞相袁盎知道張釋
之是可用之才，向皇帝推薦，張釋之升任僕射謁者，級別、俸
祿都有相對的提高，不久，又升為公車令。

　　有一次，太子與梁王共乘一輛車入朝，行至司馬門時，
沒有按規定下馬步行，宮門衛士見是太子違反規定，都視而不
見。張釋之立即上前，加以制止，並立即向皇帝檢舉說。這件
事驚動了皇太后。皇太后下特旨，赦免皇太子的罪行。張釋之
奉旨，才允許太子及梁王入宮。

　　這件事使漢文帝很憾動，覺得張釋之確實不是平庸之輩，
立即下旨將張釋之升任中大夫，且被任命為九卿之一的廷尉，
主管全國的司法工作，相當於現在的最高法院院長。

　　有一次，漢文帝出巡，車駕經過渭橋時，突然有個人從
橋下走出來，將皇帝的車馬驚嚇了一跳，險些翻車。皇帝很生

氣，命人將這件事移交廷尉定罪。後來，皇帝問起處理結果。張釋之報告說，已經作了罰款處理。皇帝大為惱怒，認為處罰太輕。

張釋之解釋說：「法律是這樣規定的，我不能不尊重法律而加重處罰。」文帝沉思好一會兒才說：「你做得對。」

不久，又有人偷竊高帝廟中的一隻玉環，事發被捕。張釋之將小偷判處死刑。文帝又生氣了，認為應將小偷的全家處斬。張釋之將帽子摘下來謝罪，然後說：「破壞皇帝陵墓才犯滅門之罪，如有人偷挖皇陵一把土，您將用什麼法律加以懲處呢？」皇帝請求太后同意，才批准了張釋之的處理意見。

Ⓓ成語練習

請將下面的成語和與之有關係的人連線。

鑿壁偷光　·　　　·　曹植

黃袍加身　·　　　·　荊軻

怒髮衝冠　·　　　·　秦始皇

才高八斗　·　　　·　匡衡

圖窮匕見　·　　　·　劉禪

焚書坑儒　·　　　·　藺相如

草船借箭　·　　　·　趙匡胤

樂不思蜀　·　　　·　諸葛亮

請根據俗語補充成語

冰凍三尺，非一日之寒‧‧‧‧‧‧‧‧‧‧‧‧‧‧‧日（　）月（　）

你走你的陽關道，我過我的獨木橋‧‧‧‧‧‧分（　）（　）鑣

站得高，看得遠‧‧‧‧‧‧‧‧‧‧‧‧‧‧‧‧‧‧‧高（　）遠（　）

明人不做暗事‧‧‧‧‧‧‧‧‧‧‧‧‧‧‧‧‧‧‧‧（　）明（　）大

屋漏偏逢連夜雨‧‧‧‧‧‧‧‧‧‧‧‧‧‧‧‧‧‧（　）不（　）行

得饒人處且饒人‧‧‧‧‧‧‧‧‧‧‧‧‧‧‧‧‧‧（　）（　）大量

等級六

Ⓐ成語接龍

風木含悲 → 悲犬咸陽 → 陽春白雪 → 雪窗螢火 → 火盡薪傳 →

傳家之寶 → 寶山空回 → 回腸蕩氣 → 氣憤難平 → 平畫求長 →

長生不老 → 老萊娛親 → 親生骨肉 → 肉跳心驚 → 驚弓之鳥 →

鳥槍換炮 → 炮鳳烹龍 → 龍蛇飛動 → 動人心弦 → 弦外之音 →

音容笑貌 → 貌合心離 → 離心離德 → 德高望重 → 重財輕義 →

義不容辭 → 辭微旨遠 → 遠年近日 → 日不我與 → 與人為善。

Ⓑ成語解釋

風木含悲：比喻父母亡故，兒女不得奉養的悲傷。

悲犬咸陽：李斯本為秦國宰相，後為趙高所害，將腰斬於咸陽
時，對他的兒子說：「我再想和你牽著黃獵犬，出上蔡東門去
打獵，還有這種可能嗎？」於是父子相對而泣。後以此語感慨
人世變幻，生死無常。

陽春白雪：原指戰國時代楚國的一種較高級的歌曲。後亦用以
比喻精深高雅的文學藝術作品。

雪窗螢火：比喻勤學苦讀。

火盡薪傳：火雖燒完，柴卻留傳下來。比喻思想、學術、技藝等世代相傳。

傳家之寶：家中世代相傳的奇珍異寶。

寶山空回：進入充滿珍寶的山卻空手而回。比喻機會雖好，卻毫無收穫。

回腸蕩氣：回，轉；蕩，動搖。使肝腸迴旋，使心氣激蕩。形容音樂或文辭生動感人。

氣憤難平：心中感到憤恨不平。

平畫求長：雖繪畫於紙上，而要求有立體之感。

長生不老：生命長久存活，永不衰老。

老萊娛親：老萊子性至孝，年七十，常著五色彩衣，作嬰兒嬉戲的樣子逗父母高興。後用以比喻孝養父母。亦作「戲綵娛親」、「綵衣娛親」。

親生骨肉：親自所生的子女。

肉跳心驚：心裡吃驚，身上肉跳。形容心神不寧，疑懼不安。

驚弓之鳥：魏國射箭能手更贏僅是拉動弓弦，不用箭，一隻受過箭傷的大雁便因過度驚懼而落下的故事。比喻曾受打擊或驚嚇，心有餘悸，稍有動靜就害怕的人。

鳥槍換炮：形容情況或條件有很大的好轉。

炮鳳烹龍：烹，煮；炮，燒。形容菜肴極為豐盛、珍奇。

龍蛇飛動：仿佛龍飛騰，蛇遊動。形容書法的筆勢蒼勁有力，自然生動。

動人心弦：感人至為深切，頗能引起共鳴。

弦外之音：原指音樂的餘音。比喻言外之意，即在話裡間接透露，而不是明說出來的意思。

音容笑貌：談笑時的容貌和神態。常用以懷念故人的聲音容貌和神情。

貌合心離：表面上關係很密切，實際上是兩條心。

離心離德：心、德，心意。團體中的人，失去了共同信念和思想，不能合作同心。

德高望重：德，品德；望，聲望。德行高，聲望隆。多用以稱頌年高德劭，且有聲望的人。

重財輕義：指看重財利而輕視道義。

義不容辭：容，允許；辭，推託。道義上不允許推辭。

辭微旨遠：辭，文詞，言詞。微，隱蔽，精深。旨，意思，目的。措辭隱微而含意深遠。

遠年近日：過去至現在；長期以來。

日不我與：時日不等待我。極言應抓緊時間。

與人為善：與，贊許，贊助；為，做；善，好事。指贊成人學好。現指善意幫助人。

Ⓒ成語故事

老萊娛親

　　春秋時期，楚國隱士老萊子非常孝順父母，想盡一切辦法討父母的歡心，使他們健康長壽。他70歲時父母還健在，為了不讓父母見他有白髮而傷感，他就做了一套五彩斑斕的衣服穿在身上，走路時裝成小兒跳舞的樣子使父母高興。

德高望重

　　北宋時期出身貧寒的讀書人富弼26歲踏上仕途，竭盡全力為朝廷盡忠。

　　宋仁宗慶曆二年，北方的契丹率兵壓境，要求宋朝割讓關南大片領土。國難當頭，富弼受命前往契丹宮中談判。在交涉中，他不顧個人安危，慷慨陳詞，成功地勸說契丹放棄割地要求，維護了北宋王朝的利益。

　　六年後，黃河決口，河北70萬災民背井離鄉，湧向京東。當時的貶官富弼在青州聽說後，連忙張貼榜文募集糧食，運往各災區散發，幫災民渡過難關。事後，百姓們紛紛稱頌他的功績。

　　他始終以朝廷及百姓的利益為重，先後擔任仁宗、英宗、神宗三朝宰相，在處理外交、邊防及賑濟災民方面取得顯著成就，司馬光稱頌他為「三世輔臣，德高望重。」

與人為善

　　戰國時期，孟子給學生上課經常拿子路的例子來教育他

們：「子路十分虛心聽取別人指出他的毛病與不足，然後加以改正。從歷史上看，凡是君子都是吸取別人的優點、長處，自己來實行善事。如舜、禹等都是如此。所以君子的最高德行就是與人為善。」

Ⓓ 成語練習

請選擇正確的詞補充成語。

雀、蝶、鶴、鳥

一石二（　）、鴉（　）無聲、風聲（　）唳、（　）盡弓藏、（　）粉蜂黃、（　）長鳧短、狂蜂浪（　）、（　）屏中選、黃（　）伺蟬、鳧趨（　）躍、莊周夢（　）、小（　）依人、焚琴煮（　）、招蜂引（　）、百（　）朝鳳。

請根據詩句寫出成語。

欲覺聞晨鐘，令人發深省。（　　　　　）

春風得意馬蹄疾，一日看盡長安花。（　　　　　）

桃花流水窅然去，別有天地非人間。（　　　　　）

兩朝出將複入相，五世迭鼓乘朱輪。（　　　　　）

長淮橫潰禍非輕，坐見中流砥柱頃。（　　　　　）

春色滿園關不住，一枝紅杏出牆來。（　　　　　）

等級七

Ⓐ 成語接龍

善罷甘休 → 休休有容 → 容頭過身 → 身非木石 → 石赤不奪 →

奪眶而出 → 出谷遷喬 → 喬龍畫虎 → 虎踞龍盤 → 盤馬彎弓 →

弓折刀盡 → 盡善盡美 → 美意延年 → 年高望重 → 重氣徇名 →

名垂後世 → 世濟其美 → 美女簪花 → 花好月圓 → 圓首方足 →

足不履影 → 影形不離 → 離經叛道 → 道殣相望 → 望眼欲穿 →

穿房入戶 → 戶告人曉 → 曉風殘月 → 月閉花羞 → 羞人答答。

Ⓑ 成語解釋

善罷甘休：輕易地了結糾紛，心甘情願地停止再鬧。

休休有容：形容君子寬容而有氣量。

容頭過身：如獸鑽洞，頭可容，身即可過。比喻得過且過。

身非木石：人有思想感情，不同於樹木石塊無知覺感情。

石赤不奪：石質堅硬，丹砂色鮮紅，均不可改變。比喻意志堅
定不移。

奪眶而出：眶，眼眶。眼淚一下子從眼眶中湧出。形容人因極
度悲傷或極度歡喜而落淚。

出谷遷喬：鳥從深谷飛出，移往高大樹木棲息。比喻遷入新居或官職升遷，為祝賀之詞。

喬龍畫虎：形容假心假意地獻殷勤。

虎踞龍盤：形容地勢雄偉險要。

盤馬彎弓：馳馬盤旋，張弓要射。形容擺開架勢，準備作戰。

弓折箭盡：本指兵器皆已殘破，無力戰鬥。引申為無計可施的意思。

盡善盡美：極其完善，極其美好。後形容事物極為完善美滿。

美意延年：美意，樂意；延年，處長壽命。喻指對一切樂觀的人，能夠健康長壽。

年高望重：年紀大，聲望高。

重氣徇名：重視義氣，慕求聲名。

名垂後世：好名聲流傳的後代。

世濟其美：指後代繼承前代的美德。

美女簪花：簪，插戴。形容書法娟秀。亦比喻詩文清新秀麗。

花好月圓：花正盛開，月正圓。比喻人事美好圓滿。常用於新婚祝頌之詞。

圓首方足：人皆頭圓足方，故用以代稱人類。

足不履影：比喻循規蹈矩。

影形不離：形容關係親密，無時無刻不在一起。

離經叛道：思想和言行背離經典和正統的規範。

道殣相望：殣，餓死。道路上餓死的人到處都是。

望眼欲穿：眼睛都要望穿了。形容企盼的深切。

穿房入戶：隨意進出門戶。比喻關係深密。

戶告人曉：逐戶通知告曉，使人人知道。

曉風殘月：形容黎明時，晨風吹來，月猶未落的景象。

月閉花羞：使花、月爲之失色。形容女子面貌姣好特出。

羞人答答：形容害羞而難爲情的樣子。

□成語故事

虎踞龍盤

　　三國時期，劉備爲了聯吳抗曹，派諸葛亮去吳都建業遊說孫權。諸葛亮到了建業，看到秣陵的山勢地形，感慨地說：「紫金山山勢險峻，像一條龍環繞建業，石頭城很威武，像老虎蹲踞著，這是帝王建都的好地方。」

害群之馬

　　有一次，黃帝要到具茨山去拜見賢人大隗。方明、昌寓在座一左一右護衛，張若、他朋在前邊開路，昆閽、滑稽在車後隨從。他們來到襄誠原野時，迷失了方向，七位聖賢都迷了路，找不到一個人指路。

　　這時，他們正巧遇到一個放馬的孩子，便問他：「你知道具茨山在哪嗎？」孩子說：「當然知道。」

「那麼你知道大隗住在哪裡嗎？」

那孩子說：「知道。」

黃帝說：「這孩子真叫人吃驚，他不但知道具茨山，還知道大隗住在哪裡。那麼我問你，你是否知道如何治理天下呢？」孩子推辭不說。

黃帝又繼續追問，孩子說：「治理天下，就像你們在野外遨遊一樣，只管前行，不要無事生非，把政事搞得太複雜。我前幾年在塵世間遊歷，常患頭昏眼花的毛病。有一位長者教道我說：『你要乘著陽光之車，在襄城的原野上遨遊，忘掉塵世間的一切。』現在我的毛病已經好了，我又要開始在茫茫世塵之外暢遊。治理天下也應當像這樣，我想用不著我來說什麼。」

黃帝說：「你說的太含糊了，究竟該怎樣治理天下呢？」

「治理天下，和我放馬又有何不同呢？只要把危害馬群的馬驅逐出去就行了。」黃帝大受啟發，叩頭行了大禮，稱牧童為天師，再三拜謝，方才離開。

Ⓓ成語練習

趣味成語練習。

最小的針⋯⋯⋯⋯⋯⋯⋯⋯⋯⋯⋯⋯⋯（　）（　）不入

最有效的鋤草方式⋯⋯⋯⋯⋯⋯⋯⋯⋯斬（　）除（　）

最猶豫的棋手……………………………（　）（　）不定

看書最快的人……………………………（　）目（　）行

最大的容器…………………………………包羅（　）（　）

最危險的笑容………………………………笑裡（　）（　）

請用反義詞補充成語。

喜（　）厭（　）、欺（　）怕（　）、揚（　）避（　）、

（　）交（　）攻、（　）俯（　）仰、親疏（　）（　）、

（　）（　）一心、善（　）信（　）、顛倒（　）（　）、

（　）奔（　）走、（　）轅（　）轍、（　）（　）分明、

（　）龍（　）脈、貪（　）怕（　）、（　）思（　）憶、

（　）善（　）惡。

等級八

Ⓐ成語接龍

答應不迭 → 迭見雜出 → 出頭露面 → 面紅耳熱 → 熱火朝天 →

天人之際 → 際會風雲 → 雲悲海思 → 低潮起伏 → 伏低做小 →

小恩小惠 → 惠而不費 → 費盡心機 → 機關算盡 → 盡忠報國 →

國士無雙 → 雙宿雙飛 → 飛災橫禍 → 禍從天降 → 降格以求 →

求同存異 → 異名同實 → 實至名歸 → 歸真反璞 → 璞玉渾金 →

金玉錦繡 → 繡花枕頭 → 頭沒杯案 → 案牘勞形 → 形單影隻。

Ⓑ成語解釋

答應不迭：應聲回答不止。

迭見雜出：層出不窮。

出頭露面：在公眾場合出現。

面紅耳熱：形容因緊張、急躁、害羞等而臉上發紅的樣子。

熱火朝天：形容群眾性的活動情緒熱烈，氣氛高漲，就像熾熱的火焰照天燃燒一樣。

天人之際：天，自然規律；人，人事；際，際遇。天道或天象與人事間相互的關係。

際會風雲：比喻才士賢臣爲時所用。

雲悲海思：如雲似海的愁思。

思潮起伏：思想活動極頻繁。

伏低做小：卑躬屈膝，低聲下氣。

小恩小惠：恩、惠，給人的好處。爲了籠絡人而給人的一點好處。

惠而不費：惠，給人好處；費，耗費。給人好處，自己卻無所損失。後比喻空口說白話，做順水人情。

費盡心機：心機，計謀。用盡心思，想盡辦法。

機關用盡：機關，周密、巧妙的計謀。用盡所有精巧的計謀。比喻費盡心機。

盡忠報國：爲國家竭盡忠誠，犧牲一切。

國士無雙：國士，國中傑出的人物。指一國獨一無二的優秀人才。

雙宿雙飛：本指鳥類雌雄相隨，後用來比喻男女因情深而起居相依，形影不離。

飛災橫禍：意外的災禍。

禍從天降：降，落下。比喻突然遭到意外的災禍。

降格以求：格，規格，標準。降低標準去尋求。

求同存異：求，尋求；存，保留；異，不同的。找出共同點，保留不同意見。

異名同實：名稱不同，實質一樣。

實至名歸：實，實際的成就；至，達到；名，名譽；歸，到來。有真才實學的人，不求名而名自至。

歸真反璞：去除外飾，回復淳樸的本質。又意指死亡，常用於弔喪輓聯。

璞玉渾金：未經雕琢的玉和未曾冶鍊的金。比喻天然美質，未加修飾，或喻人品真純質樸。

金玉錦繡：指精美珍貴的東西。也比喻巧妙的計策。

繡花枕頭：比喻徒有外表而無學識才能的人。

頭沒杯案：頭伏在酒杯和桌子間。比喻盡情歡樂，不拘形跡。

案牘勞形：案牘：公文。文書勞累身體。形容公事繁忙。

形單影隻：形：身體；只：單獨。只有自己的身體和自己的影子。形容孤獨，沒有同伴。

ⓒ成語故事

魚傳尺素

　　魚傳尺素出自宋代秦觀的《踏莎行》一詞，指傳遞書信。尺素，古代用絹帛書寫，通常長一尺。相傳古時用絹帛寫信而裝在魚腹中傳給對方，後來改以鯉魚形狀的函套裝書信，於是，就形成了「魚傳尺素」這句成語。「魚傳尺素」成了傳遞書信的又一個代名詞。

　　《踏莎行》：「霧失樓臺，月迷津渡，桃源望斷無尋處。

可堪孤館閉春寒，杜鵑聲裡斜陽暮。驛寄梅花，魚傳尺素，砌
成此恨無重數。郴江幸自繞郴山，為誰流下瀟湘去？」

禍從天降

　　唐懿宗的愛女同昌公主因病醫治無效死亡，他遷怒於醫
官，以「用藥無效」的罪名將韓宗召、康仲殷及兩家族人300多
人全部投入監獄。

　　宰相兼刑部侍郎劉瞻上書勸諫，認為他們已經盡力，朝野
都認為這是禍從天降，懲罰沒有犯罪的人，因此被貶為康州刺
史。

盡忠報國

　　北周宣帝時御史大夫顏之儀經常苦苦勸諫宣帝不要暴政，
被宣帝冷落。

　　宣帝死後，朝中大臣劉日方、鄭澤造假遺詔讓楊堅做丞
相輔助小皇帝治理國家，顏之儀極力反對，誓死要盡忠報國，
被楊堅貶到西疆當郡守。但是後來楊堅還是表揚了顏之儀的大
義。

Ⓓ成語練習

請選擇正確的身體部位詞語填空。

頭、腦、手、腳、目、耳

（　）忙（　）亂、（　）昏（　）脹、（　）聰（　）明、

（　）踏實地、出人（　）地、垂（　）喪氣、

束（　）就擒、絞盡（　）汁、（　）提面命、

（　）不點地、舉（　）無親、（　）（　）一新、

七（　）八（　）、琳瑯滿（　）、（　）滿腸肥。

請將括弧裡正確的字圈起來。

脫（穎、影）而出、（平、憑）心而論、話不投（機、計）、

信筆塗（鴉、鴨）、（屈、曲）打成招、（負、付）荊請罪、

博大（精、經）深、破（釜、斧）沉舟、小家（碧、璧）玉。

Ⓐ 成語接龍

隻字不提 → 提心吊膽 → 膽大心細 → 細枝末節 → 節用裕民 →

民脂民膏 → 膏唇試舌 → 舌鋒如火 → 火傘高張 → 張冠李戴 →

戴月披星 → 星移斗轉 → 轉禍為福 → 福至心靈 → 靈丹聖藥 →

藥籠中物 → 物以類聚 → 聚蚊成雷 → 雷屬風行 → 行將就木 →

木本水源 → 源源不斷 → 斷袖分桃 → 桃花人面 → 面壁而立 →

立身處世 → 世外桃源 → 源源不絕 → 絕甘分少 → 少不經事。

Ⓑ 成語解釋

隻字不提：只，一個。一個字也不提起。比喻有意不說。

提心吊膽：形容心理上、精神上擔憂恐懼，無法平靜下來。

膽大心細：形容做事勇敢果斷，而思慮周密。

細枝末節：末節，小事情，小節。細小的樹枝，策末的環節。
比喻事情或問題的細小且無關緊要的部分。

節用裕民：裕，富足。節約用度，使百姓過富裕的生活。

民脂民膏：脂、膏，脂肪。比喻人民用血汗換來的財富。

膏唇拭舌：以油塗唇，以巾擦舌。將唇舌比喻為刀劍，形容搶

著說攻擊人的話。

舌鋒如火：比喻話說得十分尖銳。

火傘高張：火傘，比喻夏天太陽酷烈；張，展開。形容夏天烈日當空，十分炎熱。

張冠李戴：把姓張的帽子戴到姓李的頭上。比喻名實不符或弄錯事情、對象。

戴月披星：身披星星，頭頂月亮。形容早出晚歸，旅途趕路的辛勤勞苦。

星移斗轉：鬥，北斗星。星斗移位、轉向。比喻時光的流逝。

轉禍為福：把禍患變為幸福，把壞事變成好事。

福至心靈：運氣來時，心思突然變得靈敏起來。

靈丹聖藥：靈，靈驗。非常靈驗、能起死回生的奇藥。泛指靈驗有效的醫藥。亦指解決難題的有效方法。

藥籠中物：藥籠中備用的藥材。比喻備用的人才。

物以類聚：同類的東西聚在一起。後多比喻壞人互相勾結。

聚蚊成雷：蚊聲雖小，但聚集眾蚊之聲，則可大如雷。比喻積讒致惑。

雷厲風行：厲，猛烈。像打雷般猛烈，如颶風般快速。比喻執行政令嚴格迅速。

行將就木：行將，將要；木，指棺材。比喻年紀已大，壽命將盡。

木本水源：樹的根本，水的源頭。比喻凡事皆有根本，引申為

推本溯源。

源源不斷：形容連續而不間斷。

斷袖分桃：比喻同性間的親密關係。

桃花人面：比喻思念的意中人或意中人不能相見。

面牆而立：面對牆壁，不見一物。比喻不學無術，毫無才能。亦作「牆面而立」。

立身處世：立身，做人；處世，在社會上活動，與人交往。修養自身，為人處世。指在社會上自立及與人們相處往來。

世外桃源：原指與現實社會隔絕、生活安樂的理想境界。後指環境幽靜生活安逸的地方。亦借指一種空想的脫離現實鬥爭的美好世界。

源源不絕：源源，水流不斷的樣子。形容接連不斷。

絕甘分少：絕，拒絕，引申為不享受；甘，好吃的。好吃的東西讓給人家，不多的東西與人共用。比喻和眾人同甘共苦。

少不經事：少，年輕；更，經歷。年紀輕，沒有經歷過什麼事情。指經驗不多。

©成語故事

物以類聚

　　春秋戰國時，齊宣王昭告天下賢士來幫助他治理齊國。有一位叫淳於髡的賢士在一天內給他推薦了7位有才能的人，經

過齊宣王的問答，果然個個本領高強。齊宣王覺得非常奇怪，就問淳於髡說：「我聽說人才是很難等到的，在千里之內的土地上，如果能找著一個賢士那就不得了了。現在你卻在一天之內，推薦了7位賢士，照此下去，賢士不是多得連齊國都容納不下了嗎？」

淳於髡聽後說：「鳥是同一類的聚居在一起；獸也是同一類的走在道上。要找柴胡和桔梗這類藥材，如果到窪地裡去找，一輩子也不會找到一株，但是如果到山的北面去尋，那就可以用車裝運了。這是因為天下的生物都是同一類的聚在一起，我淳於髡可算是個賢士吧，所以您叫我推薦賢士，就像是到河裡打水、用打火石打火一樣容易，我還準備給您再推薦一批賢士，哪裡會只有這7位呢！」後來，人們把他說的話概括為「物以類聚」。現在，常用來比喻趣味相投的人總是自然而然地聚在一起，含有貶義。

行將就木

春秋初，晉國吞併了鄰近的諸侯國，成為一個大國。當時，年老的國君晉獻公寵愛妃子驪姬，打算將來讓她生的兒子繼位。他聽了驪姬的話，將太子申生逼死了。驪姬還要陷害申生的兩個異母公子重耳和夷吾。公子倆知道後便逮到機會就逃走。重耳先逃到他的封地蒲城，晉兵聞訊而來。蒲城人要抵抗，重耳說服他們別這樣做，並且逃往狄國。跟他一起去的還

有他的舅舅狐偃跟趙衰等人。狄國出兵攻打一個部落，俘獲了叔隗和季隗姐妹倆，隨即把她倆都送給了重耳。重耳自己娶了季隗，生下伯鯈、叔劉兩個孩子；把叔隗嫁給趙衰，生下個孩子叫趙盾。

　　後來，從晉國秘密傳來一個壞消息：晉國的主公要派人謀刺重耳。原來，與重耳一起出逃的公子夷吾在獻公去世後，借助秦國的力量回到晉國繼位，史稱晉惠公。他怕兄長重耳回國爭位，派出刺客謀害重耳。重耳得知這個消息後，決定逃到齊國去。臨走前的晚上，他對妻子季隗說：「夷吾派人來謀害我，我打算再逃到齊國去。你留在這裡撫養孩子，等我二十五年不回來，你再嫁人吧。」

　　季隗傷心地回答說：「我已經二十五歲了，再過二十五年，就要進棺材了，還嫁什麼人！我一直在這裡等待你就是了。」重耳到了齊國，齊桓公把一位姓姜的姑娘嫁給他，還贈給他二十輛用四匹馬駕的大車。重耳對這樣的生活感到滿足，但跟隨他的人都認為不該老待在這裡，姜氏也認為重耳應該離開。她和狐偃商議後把重耳灌醉，載上車送出齊國。一行人到曹國、宋國、鄭國和楚國，都沒有被接納下來。後來到秦國，秦穆公熱情接待了他們，並把五個女兒嫁給了重耳。恰好這一年夷吾生病死去，秦穆公派軍隊護送重耳回晉國即位，史稱晉文公。

𝗣 成語練習

請將下面的成語補充完整。

不（　）不（　）、不（　）不（　）、不（　）不（　）、

不（　）不（　）、自（　）自（　）、自（　）自（　）、

自（　）自（　）、自（　）自（　）、大（　）大（　）、

大（　）大（　）、大（　）大（　）、大（　）大（　）、

一（　）一（　）、一（　）一（　）、一（　）一（　）、

一（　）一（　）。

請選擇正確的詞語補充成語。

江、河、湖、海

翻（　）倒（　）、（　）清（　）晏、五（　）四（　）、

（　）光山色、天涯（　）角、過（　）之鯽、

礪帶山（　）、（　）山如畫、襟（　）帶（　）、

（　）枯石爛、過（　）拆橋、浪跡（　）（　）。

等級十

Ⓐ 成語接龍

事不師古 → 古今中外 → 外強中乾 → 干城之將 → 將機就機 →

機杼一家 → 家常便飯 → 飯糗茹草 → 草木皆兵 → 兵連禍結 →

結結巴巴 → 巴三覽四 → 四面楚歌 → 歌功頌德 → 德厚流光 →

光陰似箭 → 箭在弦上 → 上好下甚 → 甚囂塵上 → 上下交困 →

困知勉行 → 行若無事 → 事倍功半 → 半夜三更 → 更僕難數 →

數典忘祖 → 祖宗成法 → 法不徇情 → 情有可原 → 原始見終。

Ⓑ 成語解釋

事不師古：形容做事不吸取前人經驗。

古今中外：指從古代到現代，從國內到國外。泛指時間久遠，空間廣闊。

外強中乾：幹，枯竭。外表看似強壯，內實虛弱乾竭。

干城之將：干城，盾牌和城牆，比喻捍衛者。指能禦敵而盡保衛責任的人。

將機就機：利用時機行事。

機杼一家：指文章能獨立經營，自成一家。

家常便飯：指家中的日常飯食。後比喻常見或平常的事情。

飯糗茹草：飯、茹，吃；糗，乾糧；草，指野菜。吃的是乾糧、野菜。形容所吃的東西極為粗陋。比喻貧賤。

草木皆兵：見到風吹草動，都以為是敵兵。比喻緊張、恐懼，疑神疑鬼。

兵連禍結：兵，戰爭；連，接連；結，相連。戰爭接連不斷，帶來了無窮的災禍。

結結巴巴：處境艱難，勉強應付。亦形容說話不流利。

巴三覽四：說話東拉西扯，指東話西。

四面楚歌：楚漢相爭，項羽軍隊被漢軍和諸侯兵重重圍困於垓下，兵少糧盡，項羽於夜間聽到四面的漢軍都唱著楚人的歌曲，一驚之下以為漢軍已占領楚地，遂連夜奔逃。後用以比喻所處環境艱難困頓，危急無援。

歌功頌德：歌、頌，頌揚。歌頌功績和恩德。

德厚流光：德，道德，德行；厚，重；流，影響；光，通「廣」。指德澤廣厚，光耀後世。

光陰似箭：光陰，時間。形容時間消逝如飛箭般迅速。

箭在弦上：箭已搭在弦上。比喻事情為形勢所逼，已到不能不做的地步。

上好下甚：上面的喜愛什麼，下面的人就會對此愛好的更加厲害。

甚囂塵上：甚，很；囂，喧嚷。喧譁嘈雜，塵沙飛揚。原形容

軍中正忙於準備的狀態。今多用為傳聞四起，議論紛紛的意思。

上下交困：指國家和百姓都處於困難的境地。

困知勉行：困知，遇困而求知；勉行，盡力實行。指艱苦學習中獲取知識，忍耐勉力下加以實踐。

行若無事：行，行動，辦事；若，好像。舉止行為鎮定從容，彷彿沒有發生過任何事般。

事倍功半：做事花費用或精神多而得到的效果小。

半夜三更：舊時一夜分五更，每更約二小時。三更，約十二時左右。指深夜。

更僕難數：原意是儒行很多，一下子說不完，一件一件說就需要很長時間，即使中間換了人也未必能說完。後形容人或事物很多，數也數不過來。

數典忘祖：典，指過去的禮制、歷史。謂敘述過去禮制歷史時，卻忘掉祖先原有的職掌。本喻忘本。亦可比喻對本國歷史或自己祖先歷史的無知。

祖宗成法：指先代帝王所制定而為後世沿襲應用的法則。

法不徇情：法，法律；徇，偏私；情，人情、私情。法律不徇私情。指執法公正，不講私人感情。

情有可原：按情理，有可原諒的地方。

原始見終：考察事物的開端而預見到它的結果。

ⓒ成語故事

四面楚歌

　　元前202年，項羽和劉邦原來約定以鴻溝（今河南榮縣境賈魯河）東西邊作為界限，互不侵犯。後來劉邦聽從張良和陳平的規勸，覺得應該趁項羽衰弱的時候消滅他，就又和韓信、彭越、劉賈會合兵力追擊正在向東開往彭城（今江蘇徐州）的項羽部隊。經過幾次激戰，最終韓信使用十面埋伏的計策，佈置了幾層兵力，把項羽緊緊圍在垓下（今安徽靈璧縣東南）。

　　這時，項羽手下的兵士已經很少，糧食又沒有了。夜間聽見四面圍住他的軍隊都唱起楚地的民歌，不禁非常吃驚地說：「劉邦已經得到了楚地了嗎？為什麼他的部隊裡面楚人這麼多呢？」說著，心裡已喪失了鬥志，便從床上爬起來，在營帳裡面喝酒，以酒解憂，自己吟了一首詩，詩曰：「力拔山兮氣蓋世，時不利兮騅不逝，騅不逝兮可奈何，虞兮虞兮奈若何」。

　　意思是：「力量能搬動大山啊！氣勢超壓當世，時勢對我不利啊！駿馬不能奔馳。駿馬不能奔馳啊！如何是好，虞姬虞姬啊我怎樣安排你！」並和他最寵愛的妃子虞姬一同唱和。歌數闋，直掉眼淚，在一旁的人也非常難過，都低著頭一同哭泣。唱完，虞姬自刎於項羽的馬前，項羽英雄末路，帶了800餘名騎士突圍，最終只餘下28人。他感到無顏面對江東父老，最終自刎于江邊，劉邦獨攬天下。

　　因為這個故事裡面有項羽聽見四周唱起楚歌，感覺吃驚，接著又失敗自殺的情節，所以以後的人就用「四面楚歌」這句話，形容人們遭受各方面攻擊或逼迫的人事環境，而致陷於孤立窘迫的境地。

甚囂塵上

　　據《左傳‧成公十六年》記載，春秋時期，晉、楚兩國經常發生戰爭。西元前579年，宋國出面調停，晉、楚約定彼此互不侵犯。四年後，附屬晉國的鄭國背晉投楚，晉出兵攻鄭，鄭便向楚求救。楚國不願失去鄭國，便不顧盟約，由楚共王親自率軍赴鄭救援。

　　雙方在鄭地鄢陵相遇。楚王求勝心切，雖然遇上了當時軍事上普遍忌諱的晦日（陰曆月終），仍命令部隊搶佔有利地形，準備進攻。楚王親自登上偵察車，察看晉軍動靜，太宰伯州犁跟在後面。只見晉軍營內一會兒張起帳幕，一會兒又撤除帳幕。伯州犁說：「這是戰前占卜，求祖先保佑！」突然，一陣煙塵彌漫開來，楚王說：「看，那邊喧囂得厲害，塵土飛揚起來了！」伯州犁答道：「晉軍正在塞井平灶！」楚王下令說：「好，打吧！」兩軍交鋒，楚、鄭兩國陣容不嚴密，而晉軍在晉厲公的率領下，攻擊勇猛。這一仗，從清晨一直打到星星出來才收場。最後以楚軍徹底失敗而告終。楚王乘著夜幕籠罩，率領殘兵悄悄地逃走了。

⑫ 成語練習

請根據下面這段話的意思選擇恰當的成語填空。

枯枝敗葉　亭亭玉立　大地回春　冰天雪地　綠草如茵
紛紛揚揚　枝繁葉茂

春天到了，（　　　　　），萬物復蘇，田野裡一派生機勃勃
的景象。夏天到了，湖裡的荷花（　　　　　），芳香撲鼻，
岸上（　　　　　），各種樹木（　　　　　），鬱鬱蔥蔥。
秋天到了，北雁南飛，曾經的綠樹紅花如今只剩下（

　　　），一片蕭條。冬天到了，（　　　　　）的雪花把街
道、房屋都染成了白色，人們都躲在屋子裡，誰也不想在這
（　　　　　）裡活動。

請將下列成語與和它對應的詞語連線。

風華正茂　·　　　　·　精巧

門可羅雀　·　　　　·　信用

聞雞起舞　·　　　　·　謹慎

一諾千金　·　　　　·　年輕

巧奪天工　·　　　　·　冷清

如履薄冰　·　　　　·　醫術

妙手回春　·　　　　·　技藝

成語接龍
開啟你的想像力

能說會道(上)

WORD CHAIN

Level 4

Time

Grade

Options

Exit

Answers

等級一

Ⓐ 成語接龍

終焉之志 → 志潔行芳 → 芳年華月 → 月暈而風 → 風清月白 →

白首之心 → 心粗氣浮 → 浮想聯翩 → 翩若驚鴻 → 鴻飛冥冥 →

冥頑不靈 → 靈蛇之珠 → 珠沉滄海 → 海底撈月 → 月下花前 →

前塵往事 → 事敗垂成 → 成風之斫 → 斫輪老手 → 手到回春 →

春和景明 → 明知故問 → 問道於盲 → 盲人摸象 → 象齒焚身 →

身不由主 → 主敬存誠 → 誠可格天 → 天馬行空 → 空谷足音。

Ⓑ 成語解釋

終焉之志：在此安身終老的想法。

志潔行芳：志向高潔，品行端正。

芳年華月：芳年：妙齡。指美好的年華。

月暈而風：月暈，月亮周圍出現的光環。月暈出現，則知將起
風。比喻事情發生前，必有徵兆。

風清月白：形容夜色幽美宜人。

白首之心：年老時的心志。

心粗氣浮：粗率浮躁，行事不加考慮。

浮想聯翩：比喻連續不斷的聯想。

翩若驚鴻：形容姿態優美矯捷，猶如驚起的鴻雁。

鴻飛冥冥：鴻雁飛向高遠的天際。

冥頑不靈：冥頑，愚鈍無知；不靈，不聰明。愚昧頑固而不通靈性。

靈蛇之珠：即隋珠，古代傳說中的珍貴明珠。比喻超凡的才智。

珠沉滄海：珍珠沉在大海裡。比喻人才埋沒，不爲世人所知。

海底撈月：到水中去撈月亮。比喻徒勞無功，白費力氣。亦形容彎腰向下撈起的姿勢。

月下花前：本指景色幽美的環境，後多指男女幽會談情的美好情境。

前塵往事：從前的舊事。

事敗垂成：事情在快要成功的時候失敗了。

成風之斤：形容技藝高超。

斤輪老手：斤輪，斤木製造車輪。比喻技藝精練純熟或經驗豐富的人。

手到回春：比喻醫者醫術高明，能治好重病。

春和景明：春氣和煦，景物明麗。

明知故問：明明知道，還故意問人。

問道於盲：向瞎子問路。比喻向什麼也不懂的人請教，不會解決問題。

盲人摸象：數個盲者各自摸一隻大象，所摸的部位各不相同，然都誤以為自己所知才是大象真正的樣子。後比喻以偏概全，而未能洞明真相。

象齒焚身：焚身，喪生。象因為有珍貴的牙齒而遭到捕殺。比喻人因為有錢財而招禍。

身不由主：身體不能由自己支配。表示本身失去自主能力。

主敬存誠：主敬，心內恭敬；存誠，心存虔誠。表示內心恭敬虔誠的意思，是宋儒律身的根本。

誠可格天：誠心可感動上天，打動人心。比喻非常真誠。

天馬行空：比喻才思敏捷豪放，文筆超逸脫俗。

空谷足音：比喻難得的人物或言論。

Ⓒ成語故事

盲人摸象

　　在久遠年代以前，有一個很有智慧的國王，名叫鏡面。在他的國家裡，除了他一人信奉佛法的真理之外，臣民們卻信仰那些旁門左道，就好像懷疑日月的光明，反而去相信螢火的微亮一樣。因此，這位國王常常感到很苦悶，他想：「我總得想出一個辦法來教育他們，使他們捨邪歸正才好！」

　　有一天，國王突然召集他的臣子說：「你們去把國境內所有生下來就瞎了眼睛的人，找到宮裡來吧！」於是這些臣子

們便奉命分頭在國內遍處找尋，隔了不多幾天，臣子們都帶著尋找到的瞎子回來了。鏡面國王很高興地說：「好極了，你們再去牽一頭象，送到盲人那裡去吧！」許多臣民聽見了這個消息都十分奇怪，不知道國王今天將要做些什麼事，因此，大家都爭先恐後的趕來參觀。國王在心裡暗暗地歡喜：「真好，今天該是教育他們的機會了。」於是他便叫那些盲人去摸象的身體：有摸著象的腳，有摸著象的尾巴，有摸著象的頭……。

國王便問他們：「你們看見了象沒有？」盲人們爭著說：「我們都看見了！」國王又問：「那麼你們所看見的象是怎樣的呢？」

摸著象腳的盲人說：「王啊！象好像漆桶一樣。」摸著象尾的說：「不，牠像掃帚！」摸著象腹的說：「像鼓呀！」摸著象背的說：「你們都錯了！牠像一個高高的茶几才對！」

摸著象耳的盲人爭著說：「像簸箕。」摸著象頭的說：「誰說像簸箕？牠明明像一隻笆斗呀！」摸著象牙的盲人說：「王啊！象實在和角一樣，尖尖的。」

因為他們生來從沒有看見過任何物像，難怪他們所摸到的，想到的，都錯了。但是他們還是各執一詞，在王的面前爭論不休。

於是，國王哈哈大笑地說：「盲人呀盲人！你們又何必爭論是非呢？你們僅僅看到了一點，就認為自己是對了嗎？唉！你們沒有看見過象的全身，自以為是得到了象的全貌，就好比

沒有聽見過佛法的人，自以為獲得了真理一樣。」接著國王又問一眾來參觀的人說：「臣民們啊！專門去相信那些瑣屑淺薄的邪論，而不去研究切實的、整體的佛法真理，和那些盲人摸象，有什麼兩樣呢？」

　　從此，全國臣民便改邪歸正，都虔誠地信奉佛教了！

Ⓓ成語練習

請用數字把下面的成語補充完整。

聞（　）知（　）、身懷（　）甲、網開（　）面、（　）拜之交、九九歸（　）、（　）（　）其德、志在（　）方、（　）大皆空、約法（　）章、（　）步成詩、（　）（　）佳人、（　）分明月、低（　）下四、博覽（　）車、（　）拿十穩。

請選擇正確的動詞填空。

飛、坐、解、起、舉

（　）鳥衣人、（　）來橫禍、（　）甲歸田、（　）井觀天、魂（　）魄散、（　）早貪黑、不忍（　）視、（　）棋不定、人存政（　）、（　）承轉合、庖丁（　）牛、席地而（　）、（　）必沖天、（　）立不安、割席分（　）、言行（　）止、聞雞（　）舞、（　）案齊眉、翩翩（　）舞、跑馬走（　）。

Ⓐ 成語接龍

春山如笑 → 笑裡藏刀 → 刀山火海 → 海外奇談 → 談笑封侯 →

侯門如海 → 海闊天空 → 空室清野 → 野草閒花 → 花顏月貌 →

貌合神離 → 離鄉背井 → 井蛙之見 → 見仁見智 → 智勇雙全 →

全受全歸 → 歸馬放牛 → 牛驥同皂 → 皂白不分 → 分香賣履 →

履舄交錯 → 錯彩鏤金 → 金城湯池 → 池魚之殃 → 殃及池魚 →

魚爛而亡 → 亡羊補牢 → 牢不可破 → 破顏微笑 → 笑顏逐開。

Ⓑ 成語解釋

春山如笑：形容春天的山景如微笑般明媚動人。

笑裡藏刀：唐李義府貌狀溫恭，與人言語必嬉怡微笑，其實內心奸邪陰險，但位處權要，強要別人附和自己，若有些微忤意者，輒加傾陷，故時人言其笑中有刀。比喻外貌和善可親，內心卻陰險。

刀山火海：比喻極其危險和困難的地方。

海外奇談：海外，台灣以外；奇談，奇怪的說法。異國遠方稀奇古怪的傳說，或毫無根據、怪異荒謬的言論或傳說。

談笑封侯：在談笑之中就封了侯爵。形容取得功名十分容易。

侯門如海：侯門，舊指顯貴人家；海，形容深。唐崔郊與姑母家的婢女相戀，後來該婢女被賣與連帥，兩人從此分開。有一天，崔郊與婢女在路上相遇，不得交談，崔郊感慨作詩，有「侯門一入深如海，從此蕭郎是路人。」之句。後泛指門禁森嚴，外人不得進入。

海闊天空：1.形容天地遼闊而無邊際。2.比喻心胸開闊或心情開朗。3.無拘無束，漫無邊際。

空室清野：在對敵鬥爭時，把家裡的東西和田裡的農產品藏起來，使敵人到來後什麼也得不到，什麼也利用不上。

野草閒花：野外叢生的花草。比喻娼妓或行為不檢的女子。

花容月貌：如花似月的容貌。形容女子容貌美好。

貌合神離：貌，外表；神，內心。表面上彼此很切合，實際上心思不一樣。

離鄉背井：背，離開；井，古制八家為井，引申為鄉里，家宅。離開故鄉，在外地生活。

井蛙之見：見，見解。井底之蛙那樣狹隘的見解。比喻狹隘短淺的見解。

見仁見智：對同一個問題，不同的人從不同的立場或角度有不同的看法。

智勇雙全：智慧與勇氣兩者兼備。

全受全歸：封建禮教認為人的身體來自父母，應珍惜愛護自己

的身體，直到生命結束。

歸馬放牛：把作戰用的牛馬牧放。比喻戰爭結束，不再用兵。

牛驥同皂：皂，牲口槽。牛跟馬同槽。比喻不好的人與賢人同處。

皂白不分：皂，黑色。比喻不分是非善惡。

分香賣履：曹操臨終前，命人將餘香分給諸夫人，並吩咐眾妾學作組履去賣，而使妻妾有所寄託。後用以比喻臨死時對妻妾的愛戀之情。

履舄交錯：鞋零亂的放在一起。比喻賓客眾多，或形容男女於席間雜處，不拘禮節的樣子。

錯彩鏤金：錯，塗飾；鏤，雕刻。形容雕繪精巧華麗。

金城湯池：金城，金屬造的城。湯池，如滾水的護城河。形容堅固不易攻破的城池。後比喻防守嚴密，無懈可擊。

池魚之殃：春秋時，宋司馬桓有寶珠，後因畏罪出亡，故投珠於池中。景公派人汲乾池水，但尋珠不著，而池魚卻因此而亡。後比喻無辜卻受牽累而遭禍。

殃及池魚：比喻無緣無故地遭受禍害。

魚爛而亡：魚自內臟開始腐爛。比喻國家自內部敗壞。

亡羊補牢：亡，逃亡，丟失；牢，關牲口的圈。羊逃跑了再去修補羊圈，還不算晚。比喻犯錯後及時更正，尚能補救。

牢不可破：牢，牢固。異常堅固，不可摧毀。牢固而不能破壞動搖。形容事情或觀念已固定，難以破除或改變。

破顏微笑：表示對事物已經有所領會，而露出笑容。

笑逐顏開：逐，追隨；顏，臉面，面容；開，舒展開來。心中喜悅而眉開眼笑的樣子。

Ⓒ成語故事

侯門如海

　　相傳唐朝有個人叫崔郊，住處在漢水之上，他的姑姑有個女僕容貌端莊，且擅長音樂。但因為貧窮，他姑姑就把這女僕賣給了連帥，賣了四十一萬錢，分別的時候，兩人遠遠斜眼相看深情對望。

　　幾天過後，崔郊思念她思念到不能控制的地步，而那個女僕因為過寒食節跟隨別人回來探望老家的人，正好崔郊正站在柳樹蔭下，兩人見面後馬上就淚流滿面，便立下海誓山盟。

　　崔郊寫了一首詩給她：「公子王孫逐後塵，綠珠垂淚滴羅巾。侯門一入深如海，從此蕭郎是路人。」此時，有一個仇恨崔郊的人，把這首詩寫在了連帥的座位上。

　　連帥看到詩以後，讓人把崔郊找來，他手下人都不知道連帥的意圖。一見到崔郊的面，連帥馬上握住他的手說：「『侯門一入深如海，從此蕭郎是路人』這是你的大作嗎？」於是連帥讓女僕跟崔郊一起回去了。女僕本來帶來的衣服飾品箱包等也一起帶回去。

殃及池魚

　　從前，有個地方，城門下面有個池塘，一群魚兒在裡邊快樂地游著。突然，城門著了火，一條魚兒看見了大叫說：「不好了，城門失火了，快跑吧！」但是其他魚兒都不以為然，認為城門失火，離池塘很遠，用不著大驚小怪。除了那條魚兒之外，其他魚都沒有逃走。

　　這時，人們拿著裝水的東西來池塘取水救火。過一會，火被撲滅了，而池塘的水也取乾了，滿池的魚都遭了殃。這個故事告訴我們：火、水、魚三者是有聯繫的，池塘的水能滅城門的火，這是直接聯繫，魚兒與城門失火則是間接聯繫，它是通過池水這個中間環節而發生聯繫的。比喻無端受禍。

🅳 成語練習

疊字成語填空。

（　）（　）欲試、（　）（　）不樂、（　）（　）有詞、
（　）（　）自喜、（　）（　）道來、（　）（　）不忘、
（　）（　）不捨、（　）（　）私語、（　）（　）無聞、
（　）（　）珠璣、（　）（　）入扣、（　）（　）不絕、
（　）（　）高升、（　）（　）一息、（　）（　）如生、
（　）（　）了事。

請根據下面的提示用成語將歇後語補充完整。

一隻手吹笛子……………………………　（　　）此（　　）彼

秀才看不清秀才…………………………　（　　）（　　）相輕

大象上的跳蚤……………………………　微不（　　）（　　）

太陽低下豎竹子…………………………　立（　　）見（　　）

吃罷黃連勸兒媳…………………………　（　　）口（　　）心

開水煮冰棍………………………………　（　　）為（　　）有

三月裡扇扇子……………………………　滿面（　　）（　　）

賣糖的看戲………………………………　（　　）舉（　　）得

Ⓐ 成語接龍

開宗明義 → 義薄雲天 → 天南地北 → 北轍適楚 → 楚囚對泣 →

泣不成聲 → 聲嘶力竭 → 竭澤而漁 → 漁人之利 → 利令智昏 →

昏天黑地 → 地醜力敵 → 敵力角氣 → 氣貫長虹 → 虹銷雨霽 →

霽風朗月 → 月露風雲 → 雲開見天 → 天末涼風 → 風檣陣馬 →

馬到成功 → 功德圓滿 → 滿城風雨 → 雨暘時若 → 若合符節 →

節衣縮食 → 食而不化 → 化整為零 → 零打碎敲 → 敲冰求火。

Ⓑ 成語解釋

開宗明義：開宗，闡發宗旨；明義，說明意思。孝經首章篇名，以說明全書宗旨義理。亦引申指說話或寫文章一開始就揭明主旨綱要。

義薄雲天：正義之氣直上高空。形容為正義而鬥爭的精神極其崇高。

天南地北：一在天之南，一在地之北。形容地區各不相同。也形容距離極遠。亦指講話沒主題，無所不談。

北轍適楚：北轍，車子向北行駛；適，到。楚在南方，趕著車

往南走。比喻行動和目的彼此背道而馳。

楚囚對泣：楚囚，原指被俘到晉國的楚國人，後泛指處於困境，無計可施的人。比喻陷於困境時如囚犯相對哭泣，無計可施。

泣不成聲：哭得發不出聲音。形容十分悲傷

聲嘶力竭：嘶，啞；竭，盡。聲音破啞，力氣用盡。形容竭力呼喊。

竭澤而漁：澤，池、湖。排盡池湖的水捕魚。比喻取之不留餘地，只圖眼前利益，不作長遠打算。也形容反動派對人民的殘酷剝削。

漁人之利：漁人，比喻第三者。比喻雙方爭執不下，兩敗俱傷，讓第三者占了便宜。

利令智昏：令，使；智，理智；昏，昏亂，神志不清。因貪圖私利而失去理智，把什麼都忘了。

昏天黑地：1.光線昏暗，無法辨別方向。2.神智迷亂。3.形容人行為放蕩，生活靡爛。4.形容社會黑暗、秩序混亂。

地醜力敵：指土地相似，力量相當。

敵力角氣：指以力氣相鬥。

氣貫長虹：貫，貫穿。正義的精神直上高空，穿過彩虹。形容氣勢旺盛，能貫穿長虹。

虹銷雨霽：虹，彩虹；銷，同「消」，消失；霽，本指雨止，也引申為天氣放晴。彩虹消失，雨後天晴。

霽風朗月：和風明月。比喻寬厚祥和的氣氛。

月露風雲：比喻無用的文字。

雲開見天：烏雲消散，重見天日。比喻社會由亂轉治，由黑暗轉向光明。

天末涼風：天末，天的盡頭；涼風，特指初秋的西南風。原指杜甫因秋風起而想到流放在天末的摯友李白。後常比喻觸景生情，思念故人。

風檣陣馬：風檣，風帆。陣馬，戰馬。指乘風的帆船，臨陣的戰馬。比喻行進的速度很快，氣勢勇猛。

馬到成功：征戰時戰馬一到便獲得勝利。比喻成功迅速而順利。

功德圓滿：功德，佛教用語，指誦經、佈施等。佛教用語。本指已經圓滿地完成利他的善行。後引申為事情圓滿的結束。

滿城風雨：城裡到處颳風下雨。多用來形容深秋或晚春時到處颳風下雨之景色。今則多借指事情一經傳出，流言四起，到處議論紛紛。

雨暘時若：指晴雨適時，氣候調和。

若合符節：符節，以竹、木等製成，分成兩半，用來傳命或調兵遣將的信物。比喻兩件事物完全相同或一致。

節衣縮食：節、縮，節省。省吃省穿。形容節約。

食古不化：學了古代知識而不能充分理解、應用，如同吃了東西不能消化一樣。用以比喻一味守舊而不知變通。

化整為零：將整體化分為許多零碎部分。

零打碎敲：做事沒有系統，零碎拼湊而成。

敲冰求火：從冰塊中取火。比喻不可能的事。

©成語故事

北轅適楚

　　戰國時期，魏安王決定攻打趙國都城邯鄲，大臣們都反對他，季梁給他講一個故事：太行山的一個人駕車準備到楚國去，但他卻堅持往北走，這樣越走越遠。爭霸不是靠打仗，而是靠贏得民心，靠打仗就像南轅北轍一樣。魏安王決定不打仗了。

楚囚對泣

　　楚共王時期（西元前601年—西元前560年）楚國設在郞邑的行政長官，稱作「郞公」，鐘氏，名儀。楚共王七年（西元前584年），令尹子重率兵攻打鄭國，鐘儀隨軍出征，由於戰敗，鐘儀淪為戰俘，鄭國把他抓住後，又轉送晉國，成了「楚囚」。在被囚期間，鐘儀懷念故國，不忘家鄉，他想到楚國的戰敗，不禁潸然淚下，愛國之情，溢於言表。

　　過了兩年的囚禁生活，到楚共王九年（西元前582年），晉景公見到「楚囚」鐘儀，他問別人道：「兵器庫裡那個頭戴南

方式帽子的人是誰？」隨從回答說：「那人是鄭國轉送來的楚囚」。景公對這個被關押了兩年，還仍然帶著自己國家帽子的人，十分感佩。他下令把鐘儀釋放出來，並立即召見，以示撫慰。期間，晉景公問起鐘儀的家世，鐘儀回答：「我的先世是職業樂師。」景公當即要他奏樂，鐘儀拿起琴，演奏起楚國的樂曲。景公有些不高興地又問：「你知道楚共王這人怎樣？」鐘儀回答說：「這不是小人所能知道的。」拒不評論楚共王的為人和其他的事。晉國大夫文子知道後說：「這個楚囚，真是既有學問，又有修養，彈的是家鄉調，愛的是楚君王，有誠有信，不忘根本。這樣的人，應該放他回去，讓他為晉楚兩國修好起一些作用。」景公採納了文子的意見，放了鐘儀。

鐘儀回到楚國後，如實向共王轉達了晉國願意與楚國交好的意願，並建議兩國罷戰休兵。共王採納了鐘儀的意見，與晉國重歸於好。

東晉時期，王導說：「我們應該幫助王室，攻克神州，怎麼能像楚囚一樣相對而泣呢？」

利令智昏

齊國有個想得到金子的人。大清早穿好衣服戴好帽子，到賣金子的地方去，見到有個人手中拿著金子，就一把搶奪過來。

官吏把他逮住捆綁起來，問他道：「人都在這兒，你就搶

人家的金子，是什麼原因？」

　　那人回答官吏說：「拿金子時，我只看到金子，根本就沒看到人。」

成語練習

請將下面意思相近的成語寫在一起。

鬼斧神工	墨守成規	信口雌黃	眾望所歸	喜新厭舊
巧奪天工	食古不化	胡言亂語	泥古不化	見異思遷
人心所向	懸梁刺股	朝三暮四	鑿壁偷光	信口開河
孫康映雪	匠心獨運	深得人心		

（　　　　）、（　　　　）、（　　　　）

（　　　　）、（　　　　）、（　　　　）

（　　　　）、（　　　　）、（　　　　）

（　　　　）、（　　　　）、（　　　　）

（　　　　）、（　　　　）、（　　　　）

（　　　　）、（　　　　）、（　　　　）

猜燈謎，請選擇正確的謎底寫在括弧裡。

孤芳自賞　後來居上　投筆從戎　格格不入　原封不動
草木皆兵　一帆風順

退信……………………………………………（　　　　　）

外人莫進御花園…………………………………（　　　　　）

輕舟已過萬重山…………………………………（　　　　　）

秀才當兵…………………………………………（　　　　　）

綠林軍……………………………………………（　　　　　）

咄咄………………………………………………（　　　　　）

疊羅漢……………………………………………（　　　　　）

等級四

Ⓐ 成語接龍

火樹銀花 → 花晨月夕 → 夕陽西下 → 下筆有神 → 神采飛揚 →

揚湯止沸 → 沸沸揚揚 → 揚幡招魂 → 魂不附體 → 體無完膚 →

膚皮潦草 → 草長鶯飛 → 飛鷹走狗 → 狗吠非主 → 主情造意 →

意馬心猿 → 猿猴取月 → 月黑風高 → 高唱入雲 → 雲蒸霞蔚 →

蔚為大觀 → 觀眉說眼 → 眼饞肚飽 → 飽食暖衣 → 衣架飯囊 →

囊空如洗 → 洗耳恭聽 → 聽而不聞 → 聞雞起舞 → 舞文弄墨。

Ⓑ 成語解釋

火樹銀花：火樹，火紅的樹，指樹上掛滿燈彩；銀花，銀白色的花，指燈光雪亮。形容燈火通明，燈光燦爛的景象。

花晨月夕：有鮮花的早晨，有明月的夜晚。指美好的時光和景物。

夕陽西下：指傍晚日落時的景象。也比喻遲暮之年或事物走向衰落。

下筆如神：指寫起文章來，文思奔湧，行文暢達，如有神助。形容文思敏捷，善於寫文章或文章寫得很好。

神采飛揚：活力充沛，神色自得的樣子。

揚湯止沸：將鍋中的沸水舀起，再倒回去，以止住沸騰。比喻暫時紓解危急的困境。亦比喻治標而不治本，沒有根本解決問題。

沸沸揚揚：沸沸，水翻滾的樣子；揚揚，喧鬧、翻動的樣子。像沸騰的水一樣喧鬧。形容人聲喧鬧。

揚幡招魂：迷信做法，懸掛幡旗以招回死者的靈魂。比喻宣揚或企圖恢復已經死亡的舊事物。

魂不附體：附，依附。靈魂離開了身體。靈魂脫離肉體。形容驚嚇過度而心不自主。

體無完膚：全身的皮膚沒有一塊好的。形容遍體都是傷。亦比喻理由全部被駁倒，或被批評、責罵得很厲害。

膚皮潦草：形容不扎實，不仔細。

草廬三顧：顧，拜訪。劉備為請諸葛亮，三次到草廬中去拜訪他。後用此典故表示帝王對臣下的知遇之恩。或比喻誠心誠意地邀請或過訪。

顧盼神飛：左右顧視，目光炯炯，神采飛揚。

飛鷹走狗：放出鷹狗去追捕野獸。指打獵遊蕩的生活。

狗吠非主：狗總是對著主人以外的人吠叫。比喻人臣各忠於其主。

主情造意：引發意念，起壞念頭。亦指主謀者。

意馬心猿：形容心思不定，像猴子跳、馬奔跑一樣控制不住。

猿猴取月：本指佛教傳說中猿猴因對物象認識不清，心懷貪欲，下井撈月而墜落水中的故事。後比喻凡夫把假有的世界當作真實，心生貪欲，使自己陷入煩惱之境。或比喻蠢人做事徒勞無功。

月黑風高：比喻沒有月光風也很大的夜晚。隱喻險惡的環境。

高唱入雲：形容歌聲響亮，高入雲霄。後亦形容文辭、聲調激越高昂。

雲蒸霞蔚：蒸，上升；蔚，聚集。像雲霞升騰聚集起來。形容景物燦爛絢麗。

蔚為大觀：蔚，茂盛；大觀，盛大的景象。匯聚成為盛大壯觀的景象。形容事物美好繁多，給人一種盛大的印象。

觀眉說眼：看人臉色。

眼饞肚飽：形容人貪得無厭。

飽食暖衣：飽食，吃得飽；暖衣，穿得暖。形容生活寬裕，衣食豐足。

衣架飯囊：掛衣服的架子，盛飯的袋子。比喻庸碌無能的人。

囊空如洗：口袋裡空空的，像洗過一樣。比喻沒有錢。

洗耳恭聽：專心、恭敬的聆聽。

聽而不聞：聞，聽。耳朵聽著，卻沒記在心上。形容不注意，不關心。

聞雞起舞：晉代祖逖，半夜聞雞啼，立即起床操練武藝的故事。後用以比喻及時奮起行動。

Ⓒ 成語故事

洗耳恭聽

　　傳說：上古時代的堯，想把帝位讓給許由。許由是個以不問政治為「清高」的人，不但拒絕了堯的請求，而且連夜逃進箕山，隱居不出。

　　當時堯還以為許由謙虛，更加敬重，便又派人去請他，說：「如果堅決不接受帝位，則希望你能出來當個九州長」。不料許由聽了這個消息，更加厭惡，立刻跑到山下的潁水邊去，掬水洗耳。

　　許由的朋友巢父也隱居在這裡，這時正巧牽著一條小牛來給它飲水，便問許由幹什麼。許由就把消息告訴他，並且說：「我聽了這樣的不乾淨的話，怎能不趕快洗洗我清白的耳朵呢！」，巢父聽了，冷笑一聲說道：「哼，誰叫你在外面招搖，造成名聲，現在惹出麻煩來了，完全是你自討的，還洗什麼耳朵！算了吧，別玷污了我家小牛的嘴！」，說著，牽起小牛，逕自走向水流的上游去了。

　　後來《巢縣誌》中記載，古巢城東城門有一座方池叫「洗耳池」，池邊有一條巷叫牽牛巷。相傳5000年前，巢父在池邊牽牛飲水時，批評一代聖賢許由「浮游於世，貪求聖名」，許由自慚不已，立即用池中清水洗耳、拭雙目，表示願聽從巢父忠告。後人為頌揚許由知錯就改的美德，遂將該方池取名為

「洗耳池」，成語 「洗耳恭聽」的典故也由此產生。

聞雞起舞

　　晉代的祖逖是個胸懷坦蕩、具有遠大抱負的人。可他小時候卻是個不愛讀書的淘氣孩子。進入青年時代，他意識到自己知識的貧乏，深感不讀書無以報效國家，於是就發奮讀起書來。他廣泛閱讀書籍，認真學習歷史，從中汲取了豐富的知識，學問大有長進。他曾幾次進出京都洛陽，接觸過他的人都說，祖逖是個能輔佐帝王治理國家的人才。祖逖24歲的時候，曾有人推薦他去做官，他沒有答應，仍然不懈地努力讀書。

　　後來，祖逖和幼時的好友劉琨一志擔任司州主簿。他與劉琨感情深厚，不僅常常同床而臥，同被而眠，而且還有著共同的遠大理想：建功立業，復興晉國，成為國家的棟樑之才。

　　一次，半夜裡祖逖在睡夢中聽到公雞的鳴叫聲，他一腳把劉琨踢醒，對他說：「你聽見雞叫了嗎？」劉琨說：「半夜聽見雞叫不吉利。」祖逖說：「我偏不這樣想，咱們乾脆以後聽見雞叫就起床練劍如何？」劉琨欣然同意。於是他們每天雞叫後就起床練劍，劍光飛舞，劍聲鏗鏘。春去冬來，寒來暑往，從不間斷。功夫不負有心人，經過長期的刻苦學習和訓練，他們終於成為能文能武的全才，既能寫得一手好文章，又能帶兵打勝仗。祖逖被封為鎮西將軍，實現了他報效國家的願望；劉琨

做了征北中郎將，兼管並、冀、幽三州的軍事，也充分發揮了他的文才武略。

🅳 成語練習

請根據提示寫出成語。

司馬相如，空白，貧窮……………………（　　　　　）

害怕，蛇，影子………………………………（　　　　　）

勾踐，柴草，苦膽…………………………（　　　　　）

餓，畫畫，燒餅………………………………（　　　　　）

野鴨子，鶴，腿………………………………（　　　　　）

船，寶劍，畫線………………………………（　　　　　）

請根據下面的提示補充成語。

無人不知，（　　　　）。　　上不著天，（　　　　）。

逢凶化吉，（　　　　）。　　大事化小，（　　　　）。

國有國法，（　　　　）。　　君子一言，（　　　　）。

以其昏昏，（　　　　）。　　老驥伏櫪，（　　　　）。

飛蛾撲火，（　　　　）。　　上有政策，（　　　　）。

等級五

Ⓐ 成語接龍

舞文弄墨 → 墨子泣絲 → 絲恩髮怨 → 怨氣沖天 → 天羅地網 →

網開三面 → 面目全非 → 非同小可 → 可心如意 → 意氣揚揚 →

揚眉吐氣 → 氣湧如山 → 山南海北 → 北叟失馬 → 馬仰人翻 →

翻江倒海 → 海底撈針 → 針芥之合 → 合二為一 → 一心一路 →

路柳牆花 → 花前月下 → 下車泣罪 → 罪孽深重 → 重於泰山 →

山盟海誓 → 誓死不二 → 二心兩意 → 意氣相投 → 投機取巧。

Ⓑ 成語解釋

舞文弄墨：墨，繩墨、法度。指玩弄法條作弊，敗壞法紀。後比喻賣弄筆墨文辭。

墨子泣絲：比喻人變好變壞，環境的影響關係很大。

絲恩髮怨：絲、發，形容細小。形容極細微的恩怨。

怨氣沖天：怨憤之氣沖到天空。形容怨恨情緒極大。

天羅地網：天羅，張在空中捕鳥的網。天空地面，遍張羅網。指上下四方設置的包圍圈。比喻防範布置得極為嚴密而無法逃脫。

網開三面：商湯將捕鳥者所立的四面網放開三面，只留一面的故事。後比喻寬大仁厚，對犯錯的人從寬處置。

面目全非：非，不相似。完全不是原先的樣子。形容變化很大。

非同小可：小可，尋常的。形容事情的重要或情況嚴重。亦形容人的學問或本領不同尋常。

可心如意：符合心意。

意氣揚揚：揚揚，得意的樣子。形容自滿自得的樣子。

揚眉吐氣：揚起眉毛，吐出胸中的悶氣。形容擺脫長期壓抑或屈辱後的興奮神情。

氣湧如山：形容氣憤到極點。

山南海北：大山之南，大海之北。指遼闊而無邊際的地方。

北叟失馬：比喻世事的福禍無常，無法一時論定。

馬仰人翻：形容軍隊被打敗後的狼狽模樣。後用來形容非常混亂騷動。

翻江倒海：原形容雨勢大，後形容力量或聲勢非常壯大。

海底撈針：比喻東西很難找到或事情很難做到。

針芥之合：磁石引針，琥珀拾芥。指相互投契。

合二為一：指將兩者合為一個整體。

一心一路：只有一個心眼兒，沒有別的考慮。

路柳牆花：路旁的柳樹，牆邊的野花。比喻不受重視的人，尤指娼妓。

花前月下：本指景色幽美的環境，後多指男女幽會談情的美好情境。

下車泣罪：夏禹路上看見罪人，下車詣問並為罪犯的罪行自責哭泣。後以喻聖者施政心懷仁慈。

罪孽深重：孽，罪惡。指做了很大的壞事，犯了很大的罪。

重於泰山：比喻極有價值，意義深重。

山盟海誓：盟，盟約；誓，誓言。對著山、海盟誓，以示堅定永久。多用以表示愛情的真誠不變。

誓死不二：立誓至死不生二心。形容意志專一不變。

二心兩意：形容意志不專一、不堅定。

意氣相投：意氣，志趣性格；投，合得來。指志趣和性格相同的人，彼此投合。

投機取巧：指用不正當的手段謀取私利。也指靠小聰明佔便宜。

Ⓒ成語故事

下車泣罪

傳說舜見禹治水有功，又深受百姓愛戴便把部落聯盟領袖的位置讓給了他。

有一次禹乘車出外巡視，見到有個犯罪的人被押著走過。禹吩咐把車停下，問：「這人犯了什麼罪？」

押送的人回答說：「他偷了別人家的稻穀被抓，我們正要把他送去治罪。」禹聽了便下車，來到那罪人身旁，問：「你為什麼要去偷別人家的稻穀呢？」

那罪人看出問話的是個大人物，以為要嚴辦他，嚇得低著頭不吭聲。禹對此並不生氣，一面對他進行規勸，一面流下淚來。禹左右的人見了，都很不理解。其中一個問道：「這人偷了東西，該送去受懲罰。不知大王為什麼痛苦得流下眼淚？」

禹擦了擦眼淚回答說：「我不是為這個罪人流淚，而是為自己流淚。從前堯和舜做領袖的時候，老百姓都和他們同心同德；如今我做了領袖，老百姓卻不和我同心同德，做出這損人利己的事來，所以我內心感到非常痛苦！」

禹當即命侍從取出一塊龜板，在上面刻寫了「百姓有罪。在於一人」八個字，然後下令把那罪人放了。

投機取巧

儒家經典裡有個故事，孔子的弟子看見一個老頭抱著甕去汲水，弟子好心告訴他用桔槔這種機械可以省力，老頭說我知道有這種投機取巧的東西我就是不用，用投機取巧的東西就會有投機取巧的心，孔子稱讚說老頭是賢人。

Ⓓ成語練習

請根據俗語寫成語。

賣花的說花香。 ⋯⋯⋯⋯⋯⋯⋯⋯⋯⋯⋯⋯ ()

前人栽樹，後人乘涼。 ⋯⋯⋯⋯⋯⋯⋯⋯⋯ ()

聰明反被聰明誤。 ⋯⋯⋯⋯⋯⋯⋯⋯⋯⋯⋯ ()

啞巴吃黃連。 ⋯⋯⋯⋯⋯⋯⋯⋯⋯⋯⋯⋯⋯ ()

到什麼山頭唱什麼歌。 ⋯⋯⋯⋯⋯⋯⋯⋯⋯ ()

天下烏鴉一般黑。 ⋯⋯⋯⋯⋯⋯⋯⋯⋯⋯⋯ ()

請將成語和與它相關的詞語連線。

結草銜環　·　　　·　謀略

過目不忘　·　　　·　宴會

運籌帷幄　·　　　·　報恩

杯觥交錯　·　　　·　記憶

屈打成招　·　　　·　醫術

強詞奪理　·　　　·　教訓

前車之鑒　·　　　·　冤枉

著手成春　·　　　·　狡辯

等級六

Ⓐ 成語接龍

巧取豪奪 → 奪席談經 → 經邦緯國 → 國泰民安 → 安堵如故 →

故劍情深 → 深中篤行 → 行思坐想 → 想入非非 → 非親非故 →

故弄玄虛 → 虛位以待 → 待人接物 → 物盡其用 → 用兵如神 →

神差鬼使 → 使臂使指 → 指不勝屈 → 屈指可數 → 數一數二 →

二姓之好 → 好高騖遠 → 遠走高飛 → 飛蛾撲火 → 火上弄冰 →

冰天雪地 → 地獄變相 → 相機而動 → 動如脫兔 → 兔絲燕麥。

Ⓑ 成語解釋

巧取豪奪：巧取，軟騙；豪奪，強搶。用巧妙的手段騙取，或
倚仗權勢強行奪取。多用以形容不擇手段的奪取權、財。

奪席談經：本指群臣間能說經者，互相辯難，辯勝者奪取他人
的坐席。後指在公開辯論中壓倒眾人，獲得勝利。

經邦緯國：經、緯，本指絲織物的縱線和橫線，引申為治理、
規劃；邦，國家。指治理國家。

國泰民安：泰，平安，安定。國家太平，人民安樂。

安堵如故：形容相安無事，一切如常。

故劍情深：故劍，比喻結髮之妻。比喻夫妻情深義重。

深中篤行：指內心廉正，行為淳厚。

行思坐想：走著坐著都在想。形容時刻在思考著或懷念著。

想入非非：非非，為非想非非想處天的省略，為古印度宇宙觀中一種禪修者死後所生的世界。指思考能力已達玄妙超脫的境界。後誤用以指不切實際的奇想或不正當的邪思妄想。

非親非故：故，老友。不是親屬，也不是熟人。表示彼此沒有什麼關係。

故弄玄虛：故，故意；弄，玩弄；玄虛，用來掩蓋真相，使人迷惑的欺騙手段。賣弄玄妙虛無的道理。後指故意玩弄花招，使人迷惑，無法捉摸。

虛位以待：留著位子等候有才德者。

待人接物：物，人物，人們。處理人際關係與事務。

物盡其用：各種東西凡有可用之處，都要儘量利用。指充分利用資源，一點不浪費。

用兵如神：調兵遣將如同神人。形容善於指揮作戰。

神差鬼使：冥冥之中為不可知的力量所引導、支配，指天命中自有安排。

使臂使指：像使用自己的手臂和手指一樣。比喻指揮如意，無所牽制。

指不勝屈：指，手指；屈，彎曲。屈著手指頭數也數不完，比喻數目多得不可勝數。

屈指可數：形容數目很少，屈著手指頭就能數過來。

數一數二：不算第一也算第二。出類拔萃。亦指詳細的逐項述說。

二姓之好：指兩家因婚姻關係而成為親戚。

好高騖遠：好，喜歡；騖，追求。指一味的嚮往高遠的目標而不切實際。

遠走高飛：指像野獸遠遠跑掉，像鳥兒遠遠飛走。比喻人跑到很遠的地方去。多指擺脫困境去尋找出路。

飛蛾撲火：飛蛾撲到火上，比喻自取滅亡。比喻自尋死路、自取滅亡。

火上弄冰：冰遇火即融。比喻非常容易。亦比喻不能持久。

冰天雪地：形容冰雪漫天蓋地。

地獄變相：舊時比喻社會的黑暗殘酷。

相機而動：觀察時機，看到適當機會立即行動。

動如脫兔：軍隊行動迅速，像逃脫的兔子一般。後比喻動作十分敏捷。

兔絲燕麥：兔絲、燕麥，皆植物名。兔絲有絲之名而不可織；燕麥有麥之名而不可食。比喻有名無實。

©成語故事

巧取豪奪

　　宋朝大書法家、大畫家米芾的兒子米友仁（字元暉），家學淵源，也和他父親一樣，既寫得一手好文章，又長於作畫，尤其非常喜愛古人的作品。他還有一樣很大的本領，便是會模仿古人的畫品。

　　他在漣水的時候，曾經向人借回一幅「松牛圖」描摹。後來他把真本留下，拿摹本還給人，這人當時沒有覺察出來，拿著走了。

　　直至過了好多日才來討還原本。米友仁問他怎麼看得出來，那人回答說：「真本中的眼睛裡面，有牧童的影子；而你還我的這一幅卻沒有。」儘管如此，大多時候米友仁模仿古人的畫品，很少被人發覺他的模本是假的。

　　他經常千方百計向人借古畫描摹；而摹完以後，總是拿樣本和真本一齊送給主人，請主人自己選擇。由於他摹仿古畫的技藝很精，把模本和真本畫得一模一樣，主人往往把模本當成真本收回去，米友仁便因此獲得了許多名貴的真本古畫。

　　米友仁是一個有才能的藝術家，值得人們敬仰，又是一個古畫的愛好者和欣賞者，讓人們更加知道古畫的妙處和價值。可是他用那種摹仿的假本巧妙地換取別人真本的行為，卻是叫人鄙棄和不齒的。所以有人把他這種用巧妙方法騙取別人真本

古畫的行為，叫做「巧偷豪奪」後來的人又從此引申成「巧取豪奪」這句成語，用來形容人以不正當的巧妙方法，獲取自己不應得的財物。

虛位以待

戰國時，魏國的信陵君為人忠厚、仁愛，對門客都以謙遜的態度對待。當時，信陵君聽說大樑城門的守門官七十歲老人侯嬴是個賢人，家境貧窮，便派人帶著大量財寶，前去聘請他。但是，侯嬴並不接受。

信陵君知道自己怠慢了高人。於是便讓人駕車，親自前去迎接侯嬴。還把車上最好的位置留給侯嬴。侯嬴故意穿上破衣服，毫不客氣地坐在空位上，一句謙讓的話也沒說。

馬車行到中途，侯嬴又忽然提出要去探訪一位屠夫朋友朱亥。他在朋友那裡故意拖延時間，要看信陵君的反應，但信陵君依舊一片和顏悅色。

這年，秦國圍攻趙都邯鄲，魏國派大將晉鄙率軍十萬前去救趙。為此秦王派使者威脅魏王。魏王忙命晉鄙大軍留在路上，不再前進。

信陵君多次懇求魏王讓晉鄙發兵，魏王終是不肯。侯嬴給信陵君出主意說：「只要派人偷取大王的兵符，便可假傳命令，要晉鄙出兵了。」接著，侯嬴又給信陵君出主意，叫他去找大王的寵妃如姬，讓她去偷大王的兵符。

　　信陵君拿到了兵符,便想馬上出發。侯嬴提醒他說:「你把我的屠夫朋友朱亥帶上,以防萬一。」

　　信陵君帶著朱亥來到大軍駐紮地。晉鄙見了兵符懷疑說:「大王既叫我暫不前進,又怎會隨便叫你替代我呢?」晉鄙的話音剛落,朱亥從袖裡拿出四十斤重的大鐵錐來,一下就把晉鄙打死了。信陵君高舉兵符,篩選了八萬精兵,打敗了秦軍,解救了趙國。

🅳成語練習

請將下面的成語補充完整。

無（　）無（　）、無（　）無（　）、無（　）無（　）、
無（　）無（　）、無（　）無（　）、無（　）無（　）、
無（　）無（　）、無（　）無（　）。

一（　）一（　）、一（　）一（　）、一（　）一（　）、
一（　）一（　）、一（　）一（　）、一（　）一（　）、
一（　）一（　）、一（　）一（　）。

請根據下面這首詩補充成語。

秋浦歌　　　　　唐·李白

白髮三千丈，緣愁似個長。

不知明鏡裡，何處得秋霜。

（　）雲蒼狗、意氣風（　）、事不過（　）、

一落（　）（　）、（　）木求魚、（　）雲慘霧、

（　）醉如癡、各（　）擊破、（　）歌當哭、

（　）（　）不覺、（　）花水月、無可奈（　）、

（　）變不驚、（　）道多助、（　）（　）高懸。

等級七

Ⓐ 成語接龍

麥穗兩歧 → 歧路亡羊 → 羊質虎皮 → 皮裡陽秋 → 秋荼密網 →

網開一面 → 面紅耳赤 → 赤子之心 → 心高氣傲 → 傲然挺立 →

立功贖罪 → 罪魁禍首 → 首善之區 → 區聞陬見 → 見兔顧犬 →

犬馬之勞 → 勞燕分飛 → 飛蛾赴火 → 火海刀山 → 山高水低 →

低聲下氣 → 氣象萬千 → 千瘡百孔 → 孔席墨突 → 突然襲擊 →

擊節歎賞 → 賞一勸百 → 百年不遇 → 遇事生風 → 風雨交加。

Ⓑ 成語解釋

麥穗兩歧：一根麥長兩個穗。比喻年成好，糧食豐收。

歧路亡羊：歧路，岔路；亡，丟失。楊子的鄰居走失了一隻羊，因大路上有許多岔路，岔路中又有岔路，縱使多人搜尋，亦無法找回。比喻事理本同末異，繁雜多變，易使求道者誤入迷途，以致一事無成。

羊質虎皮：質，本性。羊披上虎皮，本性仍是怯弱。比喻空有壯麗的外表，而缺乏實力。

皮裡陽秋：嘴裡不說好壞，而心中有所褒貶。

秋荼密網：荼，茅草上的白花。秋天繁茂的茅草白花，網眼細密的漁網。比喻刑罰繁多苛刻。

網開一面：把捕禽的網撤去三面，只留一面。比喻寬大仁厚，對犯錯的人從寬處置。

面紅耳赤：臉筆耳朵都紅了。形容羞愧、焦急或發怒時的樣子。

赤子之心：赤子，初生的嬰兒。如赤子般善良、純潔、真誠的心地。

心高氣傲：心比天高，氣性驕傲。因自視過高而盛氣凌人。

傲然挺立：形容堅定，不可動搖地站立著。

立功贖罪：贖罪，抵消所犯的罪過。建立功勞以抵償罪過。

罪魁禍首：魁，爲首的。領導或策劃作惡犯罪的首要人物。

首善之區：首都或可以作爲模範的地方。

區聞陬見：見聞不廣，學識淺陋。

見兔顧犬：顧，回頭看。見到兔子，急忙喚狗去追捕。比喻及時補救，爲時未晚。

犬馬之勞：願象犬馬那樣爲君主奔走效力。舊時人臣對君王表達效忠之心，也用來表示願爲他人效勞的用語。

勞燕分飛：勞，伯勞。伯勞、燕子各飛東西。比喻夫妻、情侶別離。

飛蛾赴火：像蛾撲火一樣。比喻自找死路、自取滅亡。

火海刀山：比喻極其危險和困難的地方。

山高水低：比喻不幸的事情。多指人的死亡。

低聲下氣：形容說話和態度卑下恭順的樣子。

氣象萬千：氣象，情景。形容景象或事物壯麗而多變化。

千瘡百孔：形容損壞極大，殘缺不全。

孔席墨突：原意是孔子、墨子四處周遊，每到一處，坐席沒有坐暖，灶突沒有熏黑，又匆匆的到別處去了。形容忙於世事，各處奔走。

突然襲擊：乘其不備、出其不意的向對方進行攻擊。

擊節歎賞：節，節拍；賞，讚賞。欣賞音樂時，因讚賞而隨著樂曲的節奏打拍子。後多用於指對詩文創作或藝術表演的讚嘆欣賞。

賞一勸百：獎勵一個人的先進事蹟而鼓勵眾人。

百年不遇：比喻甚為罕見，百年也碰不到。

遇事生風：原形容處事果斷而迅速。後指搬弄是非，興風作浪。

風雨交加：又是颱風，又是下雨。亦比喻多種災難同時發生。

ⓒ 成語故事

歧路亡羊

　　楊子的鄰居丟了一隻羊，於是帶著他的人，又請楊子的兒子一起去趕羊。楊子說：「哈哈，丟了一隻羊罷了，為什麼

要這麼多人去找尋呢？」鄰人說：「有許多分岔的道路。」不久，他們回來了。楊子問：「找到羊了嗎？」鄰人回答道：「逃跑了。」楊子說：「怎麼會逃跑了呢？」鄰居回答道：「分岔路上又有分岔路，我不知道羊逃到哪一條路上去了。所以就回來了。」楊子的臉色變得很憂鬱，很長時間都不說話，一整天沒有笑容。他的學生覺得奇怪，請教楊子道：「羊，不過是隻生畜，而且還不是老師您的，卻使您失去笑顏，這是為什麼？」楊子沒有回答，他的學生最終還是沒有得到他的答案。

楊子的學生孟孫陽從楊子那裡出來，把這個情況告訴了心都子。有一天心都子和孟孫陽一同去謁見楊子，心都子問楊子說：「從前有兄弟三人，在齊國和魯國一帶求學，向同一位老師學習，把關於仁義的道理都學通了才回家。他們的父親問他們說：『仁義的道理是怎樣的呢？』老大說：『仁義使我愛惜自己的生命，而把名聲放在生命之後』。老二說：『仁義使我為了名聲不惜犧牲自己的生命。』老三說：『仁義使我的生命和名聲都能夠保全。』這三兄弟的回答各不相同甚至是相反的，而同出自儒家，您認為他們三兄弟到底誰是正確誰是錯誤的呢？」

楊子回答說：「有一個人住在河邊上，他熟知水性，敢於泅渡，以划船擺渡為生，擺渡的贏利，可供一百口人生活。自帶糧食向他學泅渡的人成群結隊，這些人中溺水而死的幾乎達

到半數，他們本來是學泅水的，而不是來學溺死的，而獲利與受害這樣截然相反，你認為誰是正確誰是錯誤的呢？」心都子聽了楊子的話，默默地同孟孫陽一起走了出來。

出來後，孟孫陽責備心都子說：「為什麼你向老師提問這樣迂回，老師又回答得這樣怪僻呢，我越聽越糊塗了。」

心都子說：「大道因為岔路太多而丟失了羊，求學的人因為方法太多而喪失了生命。學的東西不是從根本上不相同，從根本上不一致，但結果卻有這樣大的差異。只有歸到相同的根本上，回到一致的本質上，才會沒有得失的感覺，而不迷失方向。你長期在老師的門下，是老師的大弟子，學習老師的學說，卻不懂得老師說的譬喻的寓意，可悲呀！」

成語練習

趣味成語填空練習。

人數最多的慶典→（　）（　）同慶

最危險的解渴方法→（　）（　）止渴

最遙遠的距離→天（　）海（　）

最不穩當的建築→（　）（　）樓閣

最挑食的人→挑（　）揀（　）

最吉利的日子→（　）道（　）日

請找出下面成語中互為反義詞的一對寫在一起。

小巧玲瓏　無價之寶　忘恩負義　小肚雞腸　天長地久
一往情深　一文不值　稍縱即逝　恨之入骨　結草銜環
寬宏大量　碩大無朋

(　　　、　　　) (　　　、　　　)
(　　　、　　　) (　　　、　　　)
(　　　、　　　) (　　　、　　　)

Ⓐ 成語接龍

加人一等 → 等因奉此 → 此起彼伏 → 伏地聖人 → 人歡馬叫 →

叫苦連天 → 天高聽卑 → 卑禮厚幣 → 幣重言甘 → 甘棠遺愛 →

愛屋及烏 → 烏焉成馬 → 馬鹿異形 → 形影相弔 → 弔死問疾 →

疾足先得 → 得隴望蜀 → 蜀犬吠日 → 日升月恆 → 恆河沙數 →

數黑論黃 → 黃雀伺蟬 → 蟬不知雪 → 雪窖冰天 → 天真爛漫 →

漫不經心 → 心心念念 → 念念不忘 → 忘其所以 → 以指撓沸。

Ⓑ 成語解釋

加人一等：加，超過。超過別人一等。形容學識、才能出眾。

等因奉此：等因，用來結束所引來文。奉此，用來引起下文。

為舊公文用語。比喻例行公事，官樣文章。

此起彼伏：這裡起來，那裡下去。形容接連不斷。

伏地聖人：在某一方面略有知識而自逞其能的人。

人歡馬叫：人在呼喊，馬在嘶鳴。形容農村欣欣向榮的歡樂景

象。

叫苦連天：不斷的叫苦，表示痛苦到了極點。

天高聽卑：卑，低下。天帝雖然高高在上，卻能聽察人間善惡，據以降禍福。

卑禮厚幣：卑禮，謙恭的禮節；厚幣，厚重的幣帛。態度謙卑，贈禮豐富。指招聘賢人的禮物厚重與態度殷切。後亦用於形容請教他人的態度。

幣重言甘：幣，指禮物；厚，重。禮物豐厚，言辭好聽。贈禮豐厚，說話動聽。指別有所圖。

甘棠遺愛：甘棠，木名，即棠梨；遺，留；愛，恩惠恩澤。本指周代召公行德政，人民感戴，對召公憩息過的甘棠樹亦愛護有加。後用以表示對賢官廉吏的愛戴或懷念。

愛屋及烏：因愛一個人連帶的也愛護停留在他屋上的烏鴉。後比喻愛一個人也連帶的關愛與他有關的人或物。

烏焉成馬：烏、焉、馬三字形體相似，抄寫時，易致訛誤。形容文字因輾轉抄寫，易生訛誤。

馬鹿異形：出自趙高指鹿為馬的故事，比喻顛倒是非、混淆黑白。

形影相弔：弔，慰問。孤身一人，只有和自己的身影相互慰問。形容孤獨無依。

弔死問疾：弔祭死者，慰問病人。形容關心人民群眾的疾苦。

疾足先得：腳步快的先得到，指行動快速的人最先達成目的。

得隴望蜀：隴，指甘肅一帶；蜀，指四川一帶。已經取得隴右，還想攻取西蜀。比喻貪得無厭。

蜀犬吠日：蜀，四川省的簡稱；吠，狗叫。四川多雲霧，偶而太陽破雲而出，不常見到太陽的蜀犬，竟受驚嚇而向日狂吠。後用以比喻少見多怪。

日升月恆：恒，音「更」，月上弦。太陽逐漸上昇，月亮漸漸圓滿。比喻事物漸趨興盛圓滿。今多用為祝頌之詞。

恆河沙數：恒河，南亞的大河。印度恆河的沙多到不可計數。形容數量極多。

數黑論黃：數，數落，批評。評論是非長短。指信口隨意亂說。

黃雀伺蟬：螳螂正要捉蟬，不知黃雀在它後面正要吃它。為圖眼前的利益而不顧後患。

蟬不知雪：蟬夏生而秋死，終生未曾見雪，故不知雪。比喻見聞淺薄。

雪窖冰天：窖，收藏東西的地洞。到處是冰和雪。形容天氣寒冷，亦指嚴寒地區。

天真爛漫：天真，指心地單純，沒有做作和虛偽；爛漫，坦率自然的樣子。形容性情率真，毫不假飾

漫不經心：漫，隨便。隨隨便便，不放在心上。

心心念念：心心，指所有的心思；念念，指所有的念頭。心裡老是想著。形容殷切的盼望或惦念著。

念念不忘：念念，時刻思念著。形容牢記於心，時刻不忘。

忘其所以：形容因過度興奮得意而失去常態。

以指撓沸：撓，攪。用手指攪動沸騰的水，想要使其變冷。比喻力量薄弱，不但無法奏效，反而造成自身的損害。

Ⓒ成語故事

甘棠遺愛

　　周武王滅了殷商，建立了周朝。他死後，把江山傳給了兒子周成王。周成王即位的時候年幼，幸好有兩個賢臣輔佐他。這兩個賢臣，一個是周公，一個是召公。召公配合周公做工作，他為輔佐周朝嘔心瀝血，政績也非常顯赫，因此大家又尊稱召公為召伯。

　　召公有一個特點，就是喜歡到基層去，深入各地方去辦公。有一次，召公到他的分地召地（在今陝西省岐山縣城西南）去辦公。當時天氣炎熱，召公就不在屋裡待著，而是每天在一棵甘棠樹（今岐山縣劉家原村學校內）下辦公。召公在當地待了不少天，處理民間事務。他辦事非常認真公正，給老百姓解決了很多生活中的具體難題。他走了之後，老百姓十分懷念他，說：「這樣的好官太少了。不僅到我們百姓中來，而且就在一棵甘棠樹下辦公。辦完了公，也不吃我們老百姓的東西，也不喝我們老百姓的。如果天下的官員都像他這樣的話，不就太好了嗎？」

　　由於百姓非常懷念他，所以不許任何人動他曾經辦公過的

那棵甘棠樹。《詩經》裡有一段描述這件事情:「蔽芾甘棠,勿翦勿伐,召伯所茇;蔽芾甘棠,勿翦勿敗,召伯所憩;蔽芾甘棠,勿翦勿拜。」什麼意思呢?「蔽芾甘棠」是說甘棠樹剛剛長出小樹苗。由於召公是在一棵甘棠樹下辦公的,「召伯所茇」,所以,在這些甘棠樹還沒長成大樹的時候,不要把它伐了,也不要傷了它的樹枝,這就是「勿翦勿伐」。第二句「蔽芾甘棠,勿翦勿敗」,就是說要把甘棠樹好好養著,別讓它枯死了。為什麼?因為「召伯所憩」,就是召公曾經在這個地方休息過。第三句「蔽芾甘棠,勿翦勿拜。」就是說一定要好好地侍弄這樹,因為「召伯所說」,「說」在古時就是住宿,就是說召公曾經在這裡住宿過。從《詩經》這幾句詩,我們可以看出,召伯作為一個國家官員,在基層百姓中享有多麼高的威望。召公透過認真替百姓做事,換來了百姓對他的愛戴,也留下了這條成語。

「甘棠遺愛」指的就是對離去之人的懷念,或讚頌離去官員的政績。

Ⓓ成語練習

成語選擇題。

＿＿＿ 1.「沉魚落雁」最初指的是?

(A)西施、王昭君　　(B)貂蟬、楊貴妃

(C)薛濤、李師師　　(D)綠珠、花蕊夫人

____ 2.「才高八斗」這一成語是因誰而來？

(A)曹丕　　(B)曹植　　(C)曹操　　(D)李白

____ 3.「年過花甲」中「花甲」指的是？

(A)六十歲　(B)七十歲　(C)八十歲　(D)九十歲

____ 4.「完璧歸趙」的人是？

(A)廉頗　　(B)藺相如　(C)荊軻　　(D)管仲

____ 5.「故劍情深」這一成語中「故劍」指的是？

(A)舊的寶劍　(B)老朋友　(C)夫妻　(D)兄弟

請將下面括弧裡正確的用字圈起來。

魚龍（混、渾）雜　　　寄人（籬、離）下

死不（瞑、明）目　　　揚（湯、燙）止沸

約法三（章、張）　　　乳（臭、嗅）未乾

博（聞、文）強識　　　（市、世）井之徒

明察秋（毫、豪）　　　生（財、才）之道

邪門歪（道、到）　　　賓（至、致）如歸

Ⓐ 成語接龍

沸反盈天 → 天上石麟 → 麟趾呈祥 → 祥麟威鳳 → 鳳凰來儀 →

儀靜體閒 → 閒雲野鶴 → 鶴髮雞皮 → 皮裡春秋 → 秋風過耳 →

耳食之談 → 談笑自若 → 若有還無 → 無頭無惱 → 惱羞成怒 →

怒目而視 → 視民如傷 → 傷弓之鳥 → 鳥語花香 → 香花供養 →

養癰成患 → 患難與共 → 共枝別幹 → 幹卿底事 → 事出有因 →

因敵取資 → 資深望重 → 重望高名 → 名山勝水 → 水米無交。

Ⓑ 成語解釋

沸反盈天：沸，滾翻；盈，充滿。聲音像水開鍋一樣沸騰翻滾，充滿了空間。形容人聲喧鬧，鬧成一片。

天上石麟：用以稱讚他人的兒子穎慧出眾。

麟趾呈祥：詩經麟之趾篇中讚美文王子孫繁昌，後人遂用以讚譽子孫良善昌盛。

祥麟威鳳：古人認為麒麟、鳳凰都是瑞獸，只有在治世的時候才會出現，因此祥麟威鳳是太平盛世的象徵。再者麒麟、鳳凰為罕見之物，因此用以比喻難得的人才。

鳳凰來儀：儀，容儀。鳳凰來舞而有容儀，古代以爲祥瑞的預兆。

儀靜體閒：形容女子態度文靜，體貌素雅。

閒雲野鶴：閒，無拘束。飄浮的雲，野生的鶴。比喻來去自如，無所羈絆的人。

鶴髮雞皮：鶴髮，白髮；雞皮，形容皮膚有皺紋。皮膚發皺，頭髮蒼白。形容老人年邁的相貌。

皮裡春秋：嘴裡不說好壞，而心中有所褒貶。

秋風過耳：像秋風從耳邊吹過一樣。比喻事不關己，漠不關心。

耳食之談：耳食，以耳吃食，指不加審察，輕信傳聞。指沒有根據的傳聞。

談笑自若：自若，跟平常一樣。在緊急情況下，仍如往常一樣談話說笑，態度自然。

若有還無：好像有，卻無法確定。

無頭無腦：紊亂無條理。亦作「無頭無尾」。

惱羞成怒：由於羞愧到了極點，下不了臺而發怒。

怒目而視：因發怒而圓睜兩眼瞪視對方。

視民如傷：看待人民如同對傷患，唯恐有所驚擾。形容在上位者對人民愛護之深。

傷弓之鳥：比喻受打擊或驚嚇後，心有餘悸，稍有動靜就害怕的人。

鳥語花香：鳥兒歌唱，花開芬芳。形容景色的美好。

香花供養：供養，奉養。指用香和花供養，是佛教的一種禮敬儀式。後比喻虔誠的敬禮。

養癰成患：長了毒瘡不去醫治，終將形成大患。後比喻姑息養奸，必遺後患。

患難與共：共同承擔憂患與災難。形容彼此一心一德，肝膽相照。

共枝別幹：比喻一個教師傳授下來的但又各人自成一派。

干卿底事：干，關涉。關你什麼事？常用於譏笑人愛管閒事。

事出有因：事情的發生必有原因、理由。

因敵取資：因，依，靠；資，財物，資用。從敵人方面取得資用、給養。

資深望重：資格老，聲望高。

重望高名：擁有崇高的名望。

名山勝水：風景優美的著名河山。

水米無交：為官清廉，不侵擾百姓。後亦用於比喻彼此間無任何關係。

©成語故事

閑雲野鶴

　　中阮大師劉星作曲並彈奏的經典阮曲，又名《閑雲孤

鶴》。

　　阮由漢代琵琶衍變而來，其歷史悠久，音響富有特色。漢武帝元鼎二年（西元前115年），張騫出使烏孫國，烏孫王昆彌與漢通婚，在公主出嫁前漢武帝特為她做了一件樂器，以解遙途思念之情。此樂器便是「阮」，古代稱之為「秦琵琶」。

干卿底事

出自滴階前大梧葉，幹君何事動哀吟。

——唐・杜牧《齊安郡中偶題》

　　五代時期，南唐皇帝李璟對帶兵打仗治理朝政不感興趣，只喜歡吟詩作詞，他寫了一首《攤破浣溪沙》：「細雨夢回雞塞遠，小樓吹徹玉笙寒。」他見宰相馮延巳的《謁金門》就取笑他「吹皺一池春水，干卿何事？」馮延巳風趣地說不及他的：「小樓吹徹玉笙寒」。

攤破浣溪沙

　　菡萏香銷翠葉殘，西風愁起綠波間。還與韶光共憔悴，不堪看。細雨夢回雞塞遠，小樓吹徹玉笙寒。多少淚珠無限恨，倚闌幹。

謁金門

　　風乍起，吹皺一池春水。閑引鴛鴦香徑裡，手挼紅杏蕊。

鬥鴨闌幹獨倚，碧玉搔頭斜墜。終日望君君不至，舉頭聞鵲

喜。

🄳成語練習

以「人」字結尾的成語。

（　）（　）無人、（　）（　）無人、（　）（　）無人、

（　）（　）欺人、（　）（　）殺人、（　）（　）傷人、

（　）（　）巴人、（　）（　）逼人、（　）（　）逼人、

（　）（　）驚人、（　）（　）寧人、（　）（　）制人。

以「人」字開頭的成語。

人心（　）（　）、人心（　）（　）、人心（　）（　）、

人多（　）（　）、人存（　）（　）、人不（　）（　）、

人情（　）（　）、人命（　）（　）、人山（　）（　）、

人才（　）（　）、人言（　）（　）、人煙（　）（　）。

等級十

Ⓐ 成語接龍

交淺言深 → 深更半夜 → 夜長夢多 → 多才多藝 → 藝不壓身 →

身心交病 → 病從口入 → 入門問諱 → 諱莫如深 → 深惡痛絕 →

絕處逢生 → 生關死劫 → 劫富濟貧 → 貧賤驕人 → 人生如寄 →

寄人籬下 → 下氣怡聲 → 聲振林木 → 木人石心 → 心曠神怡 →

怡然自得 → 得寸進尺 → 尺短寸長 → 長目飛耳 → 耳聰目明 →

明辨是非 → 非驢非馬 → 馬瘦毛長 → 長驅直入 → 入木三分。

Ⓑ 成語解釋

交淺言深:交,交情,友誼。比喻與相交不深的人談親密的話。
指人說話不得體。

深更半夜:指深夜。

夜長夢多:比喻時間拖長了,可能發生不利的變化。

多才多藝:具有多方面的才能和技藝。

藝不壓身:藝,技藝。技藝不會壓垮身體。比喻人學會的技藝
越多越好。

身心交病:交,一齊,同時;病,困乏。身體和精神都很困

乏。

病從口入：疾病多是由食物傳染。比喻應該注意飲食衛生。

入門問諱：古代去拜訪人，先問清楚他父祖的名，以便談話時避諱。也泛指問清楚有什麼忌諱。

諱莫如深：諱，隱諱；深，事件重大。隱瞞國家重大的醜聞。後比喻隱瞞的非常嚴密，不為外人所知。

深惡痛絕：惡，厭惡；痛，痛恨；絕，極。指對某人或某事物極端厭惡痛恨。

絕處逢生：絕處，死路。形容在毫無辦法之下又得生路。

生關死劫：生的關頭，死的劫數。泛指生死命運。

劫富濟貧：劫，強取；濟，救濟。奪取富人的財產，救濟窮人。

貧賤驕人：賢者雖然貧賤，但能恪守道義，無所苟求，不但不覺可恥，而且自豪。後來表示對權貴的鄙視。

人生如寄：寄，寓居，暫住。比喻人生短促，有如暫時寄居於世間。

寄人籬下：寄，依附。寄居他人屋下生活。比喻依附他人，而不能自立。或比喻文章著述因襲他人，而不能自創一格。

下氣怡聲：下氣，態度恭順；怡聲，聲音和悅。形容聲音柔和，態度恭順。

聲振林木：形容歌聲或樂器聲高亢洪亮。

木人石心：木作的人，石造的心。比喻沒有知覺，任何外在事

物皆不足以動其心。

心曠神怡：曠，開闊；怡，愉快。心境開闊，精神愉快。

怡然自得：怡然，安適愉快的樣子。形容高興而滿足的樣子。

得寸進尺：得了一寸，還想再進一尺。比喻貪心不足，有了小的，又要大的。

尺短寸長：尺有所短，寸有所長。比喻人或物各有長處，也各有短處。

長目飛耳：看得遠，聽得遠。比喻消息靈通，知道的事情多。

耳聰目明：聰，聽覺靈敏；明，眼力敏銳。聽得清楚，看得明白。形容頭腦清楚，眼光敏銳。

明辨是非：分清楚是和非、正確和錯誤。

非驢非馬：不是驢也不是馬。比喻不倫不類，什麼也不像。

馬瘦毛長：比喻人窮志短。

長驅直入：長驅，不停頓地策馬快跑；直入，一直往前。指長距離不停頓的快速行進。形容挺進迅速，銳不可擋。

入木三分：晉朝王羲之書祝版，工人削版，墨跡透入木板三分的故事。本形容筆力遒勁。後比喻評論深刻中肯或描寫精到生動。

Ⓒ 成語故事

諱莫如深

　　春秋時，魯莊公有好幾個妻妾。他的妻子哀姜無法生育，於是她的妹妹叔姜跟著嫁給莊公，並生了一個兒子叫啟。而哀姜與莊公感情不好，與莊公的庶（妾所生的稱庶）兄慶父私通。

　　莊公最寵愛的是孟任。孟任生了一個兒子叫般，莊公一心想使公子般繼承君位。莊公的妾成風，也生了一個兒子叫申。成風希望申能繼承君位，就請魯莊公的弟弟季友幫忙。但是季友認為，公子般的年齡比公子申要大，沒有答應。

　　不僅是莊公的妻妾想讓自己的兒子繼承國君，就是莊公的庶兄慶父也想繼位，並且得到了莊公的庶弟叔牙的支持。莊公病重時就問過叔牙，他死後由誰繼位最合適。叔牙就向他推薦慶父。這當然不合莊公的心意，接著他問季友，季友表示，願不惜犧牲自己的生命，來扶植公子般繼位。

　　公子般長大成人後，與梁氏女相愛。一天，有個叫犖的養馬人唱了首歌調戲她。公子般知道後，就叫人用鞭子抽打了犖一頓。犖對公子般懷恨在心，便投靠慶父打算伺機報復。

　　莊公死後，季友設計毒死了叔牙，準備立公子般為國君。正巧這時公子般的外祖父也病死，他就去弔喪。慶父認為這是奪君位的好機會，就派養馬人犖去把公子般殺了。季友聽到這

個消息，知道是慶父主使這件事的，接下去一定不會放過自己，就逃到陳國去避難。

莊公的妻子哀姜見公子般已死，就慫恿慶父繼位。但慶父考慮到莊公的庶子公子申和公子啟都在，自己繼位還不是時候。由於公子申年長，很難控制他，公子啟年僅八歲，又是哀姜妹妹生的，所以最後立公子啟為國君。這就是魯閔公。

兩人合計妥當後，就為公子般發喪。慶父還借發訃告為名，出奔往齊國，爭取齊桓公的支持。不到兩年，慶父殺了閔公，準備自己當國君。人們見他殺了兩個國君，太殘暴了，紛紛起來反對。逃到陳國的季友乘機號召魯國人民殺死慶父，慶父嚇得逃往齊國。季友回國後，立公子申為國君，這就是魯僖公。後來，慶父被逼得走投無路只得自殺。

孔子《春秋》中記載這段歷史時，輕描淡寫地說，莊公死的那年，公子般死去，慶父到齊國去並不明記其事。後來，闡釋《春秋》的《谷梁傳》在評論這件事時說，「公子慶父如齊。此奔也，其曰『如』，何也？諱莫如深，深則隱。苟有所見，莫如深也。」意思是慶父明明是出奔到齊國的，卻說是到齊國去的。為什麼這樣記載呢？那是因為事件重大，如實記載會傷臣子之心，所以隱瞞起來不說。孔子沒有將這段歷史寫進《春秋》，人們說他是「諱莫如深」。

Ⓓ成語練習

請選擇正確的成語填空，使句子通順。

冰雪聰明　望子成龍　怨天尤人　事不關己　厚此薄彼

1.不要_____了，考成這樣只能怪你平時不用功。

2.作爲一名老師，應該公平對待每個學生，不能_____。

3.小玉真是一個_____的女孩子。

4.集體的榮譽是我們每個人都應該維護的，你怎麼能擺出一副_____的態度呢？

5._____是每個家長對孩子的美好期待。

請根據要求將下面的成語歸類。

滔滔不絕　筆走龍蛇　舌燦蓮花　餘音繞梁　拖泥帶水

乾淨俐落　力透紙背　雷厲風行　筆酣墨飽　槍舌劍

天籟之音　一絲不苟　筆下生輝　口若懸河　黃鶯出谷

形容說話的：_____

形容做事的：_____

形容寫字的：_____

形容唱歌的：_____

WORD

CHAIN

Level __

Time

Grade

Options

Exit

Answers

Level 1
牙牙學語

等級一：成語練習

數字成語：請根據下面的提示從一到十，這十個數字中選擇正確的填在空白處，把成語補充完整。

（五）光十色、（三）心（二）意、（七）上（八）下、（一）言（九）鼎、（四）平（八）穩、（九）霄雲外（二）話不說、（六）（六）大順、（八）拜之交、（十）全（十）美

用顏色填成語。

花（紅）柳（綠）、一清二（白）、（藍）田生玉、萬（紫）千（紅）、雨過天（青）、（黃）道吉日、昏天（黑）地、心（灰）意冷、（青）（黃）不接

等級二：成語練習

疊字成語，下面都是含有重疊字的成語，請你把它們補充完整。

彬彬（有）（禮）、影（影）綽（綽）、（姍）（姍）來遲、文質（彬）（彬）、（庸）（庸）碌碌、劍戟（森）（森）、（沒）（沒）無聞、衣冠（楚）（楚）、喜氣（洋）（洋）、原（原）本（本）、（亭）（亭）玉立、（咄）（咄）逼人。

對應歇後語連線。

井底吹喇叭→低聲下氣　　　火燒眉毛→迫在眉睫

孫大聖翻跟頭→一步登天　　叫花子跳崖→窮途末路

演古戲打破鑼→陳詞濫調　　挑著扁擔長征→任重道遠

等級三：成語練習

尋找近義詞：

（富甲一方、富可敵國）（恣意妄為、胡作非為）（真心實意、情真意切）

（天長地久、地老天荒）（夕陽西下、日薄西山）（怒髮衝冠、勃然大怒）

猜燈謎：

戰後慶功會→論（功）行（賞）

葉公驚倒，心跳停止→來（龍）去（脈）

忠→（正）（中）下懷

臥倒→設身（處）（地）

最滑稽的釣魚→緣（木）求（魚）

長明燈→經久（不）（息）

遺像→貌（合）神（離）

等級四：成語練習

請將下面的成語根據四季分類，將描述同一個季節的成語寫在一起。

春：（春暖花開、李白桃紅、草長鶯飛）

夏：（烈日炎炎、驕陽似火、暑期薰蒸）

秋：（秋高氣爽、北雁南飛、楓林如火）

冬：（鵝毛大雪、冰天雪地、數九寒天）

請將下面的成語補充完整。

江山易改，（本性難移）　　　（欲加之罪），何患無辭

萬事俱備，（只欠東風）　　　（百足之蟲），死而不僵

螳螂捕蟬，（黃雀在後）　　　（謀事在人），成事在天

人非聖賢，（孰能無過）　　　（得道多助），失道寡助

等級五：成語練習

請將下面的成語和它們所形容的事物連在一起。

辭舊迎新→過年　　雕樑畫棟→房屋　　山清水秀→風景　　姹紫嫣紅→花園

偃旗息鼓→戰爭　　懸樑刺股→學習　　目瞪口呆→驚訝

請根據下面的俗語把成語補充完整。

長（生）不（老）、（出）人（意）料、措（手）不（及）、

（耳）聰（目）明、當機（立）（斷）、（恍）（然）大悟

等級六：成語練習

請從十二生肖中選擇正確的動物填在括弧裡。

狼心（狗）肺、守株待（兔）、對（牛）彈琴、（豬）狗不如、杯弓（蛇）影

（馬）到成功、賊眉（鼠）眼、聞（雞）起舞、（龍）飛鳳舞、尖嘴（猴）腮

順手牽（羊）、（虎）落平陽。

請根據下面的詩句寫出相對應的成語。

不識廬山真面目，只緣身在此山中。（身臨其境）

去年今日此門中，人面桃花相映紅。（人面桃花）

苦恨年年壓金線，為他人作嫁衣裳。（作嫁衣裳）

江東子弟多才俊，捲土重來未可知。（東山再起）

欲把西湖比西子，淡妝濃抹總相宜。（淡妝濃抹）

山窮水盡疑無路，柳暗花明又一村。（柳暗花明）

等級七：成語練習

趣味成語連連看。

最厲害的整容術→改頭換面　　最長的口水→垂涎三尺

最強的記憶力→過目不忘　　最大的腳步→一步登天

最厲害的賊→偷天換日　　最長的一天→度日如年

最狼狽的士兵→丟盔棄甲

請從下面的成語中找出意思相反的一對，填在空白處。

（十萬火急、不緊不慢）（鴉雀無聲、人聲鼎沸）（笑口常開、愁眉苦臉）

（重於泰山、輕於鴻毛）（無法無天、奉公守法）（流芳百世、遺臭萬年）

等級八：成語練習

請選擇正確的氣候補充成語。

狂（風）暴（雨）、大（雪）紛飛、冷若冰（霜）、（霧）裡看花、

大（雨）傾盆、暴跳如（雷）、（風）（雲）變幻、吞（雲）吐（霧）

冰（雪）聰明、電閃（雷）鳴。

請在下面括弧中選出正確的用字。

山崩地（裂）、懷（璧）其罪、心如（止）水、迫不得（已）．眉（飛）色舞

九（霄）雲外、窮途日（暮）、池魚之（殃）。

等級九：成語練習

下面的成語都是「AABB」的形式，請將它們補充完整。

吞吞（吐）（吐）、原原（本）（本）、堂堂（正）（正）、昏昏（沉）（沉）

（鬱）（鬱）蔥蔥、（朝）（朝）暮暮、（戰）（戰）兢兢、（期）（期）艾艾

林林（總）（總）、（洋）（洋）灑灑、（亭）（亭）玉立、（咄）（咄）逼人。

請在空白處填入恰當的時間詞。

（朝）秦（暮）楚、三更半（夜）、（晨）鐘（暮）鼓、美人遲（暮）、

（夜）深人靜、（朝）氣蓬勃、（晨）昏定省、（朝）花夕拾。

等級十：成語練習

請選擇正確的成語填上，使句子通順。

1.不管別人怎麼說，你只要（問心無愧）就好了。

2.大家都是同學，應該團結友愛，你們不要跟仇人似的，處處（針鋒相對）。

3.對這次考核，他（胸有成竹），一定會順利通過。

4.看到朋友有困難應該盡力幫助，不要做（落井下石）的小人。

5.相信只要我們團結一致，（齊心協力），一定能渡過這次難關。

請根據下面的要求將成語分類。

代表高興的成語：（眉開眼笑、歡天喜地、欣喜若狂、歡歌笑語、喜上眉梢）

代表悲傷的成語：（泫然欲泣、悲痛欲絕、淚如雨下、悲愁垂涕）

代表害怕的成語：（毛骨悚然、膽戰心驚、驚恐萬分、惶恐不安、談虎色變）

代表憤怒的成語：（大發雷霆、怒火沖天、怒目切齒、雷霆之怒）

Level 2
話語連篇

等級一：成語練習

請寫出下面的數字成語。

一（諾千金）、二（話不說）、三（人成虎）、四（面八方）、五（湖四海）

六（神無主）、七（巧玲瓏）、八（拜之交）、九（五之尊）、十（面埋伏）

百（步穿楊）、千（變萬化）、萬（劫不復）、百（孔）千（瘡）、千（刀）萬（剮）

請將下面的成語填補完整。

天（長）地（久）、天（高）地（厚）、天（荒）地（老）、天（差）地（遠）

（千）山（萬）水、（高）山（流）水、（青）山（綠）水、（跋）山（涉）水

（呼）風（喚）雨、（春）風（化）雨、（狂）風（暴）雨、（餐）風（宿）雨

等級二：成語練習

請在括弧裡填上反義詞，將成語補充完整。

（上）行（下）效、瞻（前）顧（後）、（左）（右）逢源、（大）同（小）異

辭（舊）迎（新）、（淡）妝（濃）抹、僧（多）粥（少）、曲直（是）（非）

眼（高）手（低）、（哭）（笑）不得、（冷）（暖）自知、（少）年（老）成

請將下面的歇後語補充完整。

丟了西瓜撿芝麻→ 因（小）失（大）　　高梁梗上結茄子→ 不可（思）（議）

此曲只應天上有→ 非同（凡）（響）　　惡人先告狀→ （反）咬一（口）

千年大樹→ 根（深）葉（茂）　　狐狸牽著老虎走——狐（假）虎（威）

穿著沒底鞋→ 腳踏（實）（地）

等級三：成語練習

下面這些字最少能拼成八句成語，請你把拼出的成語寫出來，越多越好。

（金榜題名）（花枝招展）（海枯石爛）（剛正不阿）（驚弓之鳥）

（揚眉吐氣）（躍然紙上）（長歌當哭）

成語燈謎。

十五看玫瑰→（花）好（月）圓　　亂扣帽子→ 張（冠）李（戴）

綠林軍→（草）（木）皆兵　　固→ 食（古）不（化）

九寸→ 得（寸）進（尺）　　放煙火→百花（齊）（放）

沒關水龍頭→（放）（任）自流　　七人皆失蹤→（化）（為）烏有

等級四：成語練習

成語找朋友，請將意思相近的成語寫在一起。

(亂七八糟、雜亂無章、七零八落)　(精神抖擻、容光煥發、神采飛揚)

(名垂後世、青史留名、流芳千古)　(獨占鰲頭、名列前茅、金榜題名)

(急如星火、火燒眉毛、迫在眉睫)　(畫蛇添足、徒勞無功、多此一舉)

請將下面的成語補充完整。

匹夫無罪，（懷璧其罪）。　　　二人同心，（其利斷金）。

（知己知彼），百戰不殆。　　　（塞翁失馬），焉知非福。

八仙過海，（各顯神通）。　　　生於憂患，（死於安樂）。

（金無足赤），人無完人。　　　玉不琢，（不成器）。

等級五：成語練習

請將成語和它所形容的人連線。

乳臭未乾、天真爛漫、朝氣蓬勃→兒童

後生可畏、身強體壯、風華正茂→青年

鶴髮雞皮、老態龍鍾、老當益壯→老人

請根據下面的俗語把成語補充完整。

有什麼病吃什麼藥→對症下藥

無事家中坐，禍從天上來→飛來橫禍

做一天和尚撞一天鐘→得過且過

公說公有理，婆說婆有理→各持己見

神不知，鬼不覺→鬼神莫測

睜眼說瞎話→胡說八道

等級六：成語練習

根據地名猜成語。

重慶→ 雙（喜）臨（門）　　　旅順→（帆）風（順）

寧波→ 風（平）浪（靜）　　　開封→（完）（好）無缺

桂林→（金）枝（玉）葉　　　洛陽→ 夕陽（西）（下）

新疆→（開）疆（拓）土　　　青島→（綠）水（青）山

長春→ 長（生）不（老）　　　太原→（方）（寸）已亂

請根據下面這首詩把成語補充完整。

（春）回大地、（眠）花宿柳、不知（不）（覺）、（曉）以利害、（夜）以繼日
禮尚往（來）、（風）吹（雨）打、忍氣吞（聲）、（落）（花）流水、（知）書達理

等級七：成語練習

趣味成語練習。

最危險的遊戲：玩（火）自（焚）　　最有學問的人：（無）（所）不知

最窮的人：一（無）（所）有　　　　最簡單的牢房：畫（地）為（牢）

最大的漁網：一網（打）（盡）　　　最難受的學習方式：懸（樑）刺（股）

最高的人：（頂）天（立）地

反義成語對對碰。

另眼相看→ 以（貌）（取）人　　　赫赫有名→ 默默（無）（聞）

（面）（面）俱到→ 顧此失彼　　　良師益友→（豬）朋（狗）友

情同（手）（足）→ 不共戴天　　　寬宏大量→（小）（肚）雞腸

（兵）強（將）弱→（將）強（兵）弱

等級八：成語練習

請將下面的成語依照要求分類。

天上飛的：（鳩占鵲巢、鸞鳳和鳴、狂蜂浪蝶、鴻鵠之志）

水裡游的：（魚死網破、池魚之殃、蝦兵蟹將、鯨波鱷浪）

地上跑的：（指鹿爲馬、狼狽爲奸、九牛一毛、亡羊補牢）

請圈出下面成語中的錯別字並寫出正確的。

歸心似（箭）、落花（流）水、（珠）光寶氣、歌舞（昇）平、心（灰）意冷

價值連（城）、用心（良）苦、紙上談（兵）、山窮水（盡）、一針見（血）

（舟）中敵國、目不識（丁）。

--

等級九：成語練習

請判斷下面的詞語哪些能寫成「AABB」形式的成語，並寫在橫線上。

（浩浩蕩蕩、冷冷清清、慌慌張張、轟轟烈烈、風風雨雨、是是非非、上上下下）

請將下列人名填在恰當的位置。

（項莊）舞劍、（精衛）填海、（夸父）逐日、（李白）桃紅、（東施）效顰

（毛遂）自薦、（愚公）移山、貌似（潘安）。

--

等級十：成語練習

選擇成語填在恰當的空格中，使句子通順連貫。

1.他咬牙切齒地說：「從此我和你（勢不兩立）。」

2.對待所學的知識應該靈活運用，不能生搬硬套，（照本宜科）。

3.你能不能動作快點？這都（火燒眉毛）了，你還磨磨蹭蹭的！

4.你這次違反規定，是不是有什麼（難言之隱）啊？

5.從西方傳來的文化並不完全都是好的，我們要（去蕪存菁），有選擇地吸收利用。

請按照要求把下列成語歸類。

描述人物的：（風流倜儻、玉樹臨風、沉魚落雁）

描述天氣的：（風和日麗、風雨交加、風輕雲淡）

描述食物的：（山珍海味、饕餮大餐、龍肝鳳髓）

描述建築的：（飛閣流丹、富麗堂皇、亭臺樓閣）

Level 3
能説會道(上)

等級一：成語練習

請將下面的成語補充完整。

千(秋)萬(代)、千(錘)萬(鍊)、千(山)萬(壑)、千(村)萬(落)

千(端)萬(緒)、千(妥)萬(妥)、千(乘)萬(騎)、千(難)萬(險)

千(歡)萬(喜)、千(私)萬(縷)、千(崎)萬(轍)、千(愁)萬(慮)

千(方)百(計)、千(挑)百(選)、千(了)百(當)、千(迴)百(折)

千(嬌)百(態)、千(依)百(順)、千(錘)百(鍊)、千(頭)百(緒)

請在下面空白處填上恰當的動作詞。

(擠)眉(弄)眼、拳(打)腳(踢)、(能)牙(利)爪、(抓)耳(搔)腮

手(胼)足(胝)、(肘)手(鍊)足、(盲)人(摸)象、(真)心(誠)意

面(紅)耳(赤)、(拔)苗(助)長、(飲)水(思)源、狼(吞)虎(嚥)

等級二：成語練習

請將下面的成語補充完整。

(顧)(慮)重重、(是)(是)非非、搖搖(欲)(墜)、(小)(心)翼翼

（眾）（目）睽睽、（神）（采）奕奕、（人）（才）濟濟、（含）（情）脈脈

無所（遁）（形）、（面）（面）俱全、息息（相）（通）、念念（不）（忘）

根據歇後語補充成語。

甕中捉鱉→ 十（拿）九（穩）　　　　三代人出門→ 扶（老）攜（幼）

戴著斗笠打傘→ 多（此）一（舉）　　蚌殼裡取珍珠→（謀）財（害）命

老鼠鑽進書櫃裡→ 咬（文）嚼（字）　司馬昭之心→ 路人（皆）（知）

--

等級三：成語練習

請寫出與下面的成語意思相近的成語，至少兩個，越多越好。

忘恩負義：（過河拆橋）、（見利忘義）、（知恩不報）

錦上添花：（如虎添翼）、（精益求精）、（畫龍點睛）

趁火打劫：（混水摸魚）、（有機可趁）、（乘人之危）

袖手旁觀：（冷眼旁觀）、（隔岸觀火）、（置身事外）

洗心革面：（脫胎換骨）、（改邪歸正）、（洗面革心）

家喻戶曉：（婦孺皆知）、（名揚四海）、（名滿天下）

猜燈謎，寫成語。

癩蛤蟆想吃天鵝肉：好（高）騖（遠）

杜鵑聲聲杜鵑開：（鳥）語（花）香

野火燒不盡，春風吹又生：（絕）處（逢）生

剪不斷，理還亂：難（分）難（捨）

黑夜鑽進死胡同：日（暮）（途）窮

八仙醉酒：（神）（魂）顛倒

等級四：成語練習

請根據下面的提示寫出對應的成語。

受傷的大雁；弓箭；害怕：（驚弓之鳥）　　光亮；打洞；讀書：（鑿壁偷光）

雞蛋；石頭；不自量力：（以卵擊石）　　剩下的；房梁；聲音：（餘音繞梁）

木頭；寫字；王羲之：（入木三分）　　　草屋；劉備；諸葛亮：（三顧茅廬）

請將下面的成語補充完整。

成者爲王，（敗者爲寇）。　　　　尺有所短，（寸有所長）。

一夫當關，（萬夫莫開）。　　　（行不改名），坐不改姓。

（福無雙至），禍不單行。　　　（一人得道），雞犬升天。

等級五：成語練習

請將下面的成語和與之有關係的人連線。

鑿壁偷光 → 匡衡　　黃袍加身 → 趙匡胤　　怒髮衝冠 → 藺相如　　才高八斗 → 曹植

圖窮匕見 → 荊軻　　焚書坑儒 → 秦始皇　　草船借箭 → 諸葛亮　　樂不思蜀 → 劉禪

請根據俗語補充成語。

冰凍三尺，非一日之寒→日（積）月（累）

你走你的陽關道，我過我的獨木橋→分（道）（揚）鑣

站得高，看得遠→高（瞻）遠（矚）

明人不做暗事→（光）明（正）大

屋漏偏逢連夜雨→（禍）不（單）行

得饒人處且饒人→（寬）（宏）大量

等級六：成語練習

請選擇正確的詞補充成語。

一石二（鳥）、鴉（雀）無聲、風聲（鶴）唳、（鳥）盡弓藏、百（鳥）朝鳳、（鶴）長鳧短、狂蜂浪（蝶）、（雀）屏中選、黃（雀）伺蟬、鳧趨（雀）躍、莊周夢（蝶）、小（鳥）依人、焚琴煮（鶴）、招蜂引（蝶）、（蝶）粉蜂黃

請根據詩句寫出成語。

欲覺聞晨鐘，令人發深省。（晨昏定省）

春風得意馬蹄疾，一日看盡長安花。（春風得意）

桃花流水窅然去，別有天地非人間。（別有天地）

兩朝出將複入相，五世迭鼓乘朱輪。（出將入相）

長淮橫潰禍非輕，坐見中流砥柱頃。（中流砥柱）

春色滿園關不住，一枝紅杏出牆來。（紅杏出牆）

等級七：成語練習

趣味成語練習。

最小的針→（無）（孔）不入　　　最有效的鋤草方式→斬（草）除（根）

最猶豫的棋手→（舉）（棋）不定　　看書最快的人→（一）目（十）行

最大的容器→包羅（萬）（象）　　　最危險的笑容→笑裡（藏）（刀）

請用反義詞補充成語。

喜（新）厭（舊）、欺（善）怕（惡）、揚（長）避（短）、（遠）交（近）攻、（前）俯（後）仰、親疏（遠）（近）、（上）（下）一心、善（男）信（女）、顛倒（是）（非）、（東）奔（西）走、（南）轅（北）轍、（賞）（罰）分明、（來）龍（去）脈、貪（生）怕（死）、（行）思（坐）憶、（褒）善（貶）惡

等級八：成語練習

請選擇正確的身體部位詞語填空。

（手）忙（腳）亂、（頭）昏（腦）脹、（耳）聰（目）明、（腳）踏實地
出人（頭）地、垂（頭）喪氣、束（手）就擒、絞盡（腦）汁、（耳）提面命
（腳）不點地、舉（目）無親、（耳）（目）一新、七（手）八（腳）、
琳琅滿（目）、（腦）滿腸肥。

請將括弧裡正確的字圈起來。

脫（穎）而出、（平）心而論、話不投（機）、信筆塗（鴉）、（屈）打成招
（負）荊請罪、博大（精）深、破（釜）沉舟、小家（碧）玉。

等級九：成語練習

請將下面的成語補充完整。

不（偏）不（倚）、不（蔓）不（支）、不（眠）不（休）、不（分）不（曉）
自（暴）自（棄）、自（費）自（誇）、自（導）自（演）、自（動）自（發）
大（本）大（宗）、大（搖）大（擺）、大（風）大（浪）、大（福）大（量）
一（朝）一（夕）、一（舉）一（動）、一（草）一（木）、一（顰）一（笑）

請選擇正確的詞語補充成語。

翻（江）倒（海）、（河）清（海）晏、五（湖）四（海）、（湖）光山色、
天涯（海）角、過（江）之鯽、礪帶山（河）、（江）山如畫、襟（山）帶（河）、
（海）枯石爛、過（河）拆橋、浪跡（江）（湖）。

等級十：成語練習

請根據下面這段話的意思選擇恰當的成語填空。

春天到了，（大地回春），萬物復蘇，田野裡一派生機勃勃的景象。夏天到

了，湖裡的荷花（亭亭玉立），芳香撲鼻，岸上（綠草如茵），各種樹木（枝繁葉茂），鬱鬱蔥蔥。秋天到了，北雁南飛，曾經的綠樹紅花如今只剩下（枯枝敗葉），一片蕭條。冬天到了，（紛紛揚揚）的雪花把街道、房屋都染成了白色，人們都躲在屋子裡，誰也不想在這（冰天雪地）裡活動。

請將下列成語與和它對應的詞語連線。

風華正茂 → 年輕　門可羅雀 → 冷清　聞雞起舞 → 技藝　一諾千金 → 信用
巧奪天工 → 精巧　如履薄冰 → 謹慎　妙手回春 → 醫術

Level 4
能說會道(下)

等級一：成語練習

請將正確數字填入下方括弧內。

聞（一）知（十）、身懷（六）甲、網開（三）面、（八）拜之交、九九歸（一）、
（二）（三）其德、志在（四）方、（四）大皆空、約法（三）章、（七）不成詩、
（二）（八）佳人、（二）分明月、低（三）下四、博覽（五）車、（九）拿十穩。

請選擇正確的動詞填空。

（飛）鳥衣人、（飛）來橫禍、（解）甲歸田、（坐）井觀天、魂（飛）魄散、
（起）早貪黑、不忍（坐）視、（舉）棋不定、人存政（舉）、（起）承轉合、
庖丁（解）牛、席地而（坐）、（飛）必沖天、（坐）立不安、割席分（坐）、
言行（舉）止、聞雞（起）舞、（舉）案齊眉、翩翩（起）舞、跑馬走（解）。

等級二：成語練習

疊字成語填空。

（躍）（躍）欲試、（悶）（悶）不樂、（念）（念）有詞、（沾）（沾）自喜、
（娓）（娓）道來、（念）（念）不忘、（依）（依）不捨、（竊）（竊）私語、
（沒）（沒）無聞、（字）（字）珠璣、（絲）（絲）入扣、（滔）（滔）不絕、
（步）（步）高升、（奄）（奄）一息、（栩）（栩）如生、（草）（草）了事。

請根據下面的提示用成語把歇後語補充完整。

一隻手吹笛子→（顧）此（失）彼　　秀才看不清秀才→（文）（人）相輕

大象上的跳蚤→微不（足）（道）　　太陽低下豎竹子→立（竿）見（影）

吃罷黃連勸兒媳→（苦）口（婆）心　開水煮冰棍→（化）為（烏）有

三月裡扇扇子→滿面（春）（風）　　賣糖的看戲→（一）舉（兩）得

等級三：成語練習

請將下面意思相近的成語寫在一起。

（鬼斧神工）（巧奪天工）（匠心獨運）、（墨守成規）（泥古不化）（食古不化）

（信口雌黃）（胡言亂語）（信口開河）、（眾望所歸）（人心所向）（深得人心）

（喜新厭舊）（見異思遷）（朝三暮四）、（懸梁刺股）（鑿壁偷光）（孫康映雪）

猜燈謎，請選擇正確的謎底寫在括弧裡。

退信→（原封不動）　　　　　　　外人莫進御花園→（孤芳自賞）

輕舟已過萬重山→（一帆風順）　　秀才當兵→（投筆從戎）

綠林軍→（草木皆兵）　　　　　　咄咄→（格格不入）

疊羅漢→（後來居上）

等級四：成語練習

請根據提示寫出成語。

司馬相如，空白，貧窮（家徒四壁）　　害怕，蛇，影子（杯弓蛇影）

勾踐，柴草，苦膽（臥薪嘗膽）　　餓，畫畫，燒餅（畫餅充飢）

野鴨子，鶴，腿（斷鶴續鳧）　　船，寶劍，畫線（刻舟求劍）

請根據下面的提示補充成語。

無人不知，（無人不曉）。　上不著天，（下不著地）。

逢凶化吉，（起死回生）。　大事化小，（小事化無）。

國有國法，（家有家規）。　君子一言，（駟馬難追）。

以其昏昏，（使人昭昭）。　老驥伏櫪，（志在千里）。

飛蛾撲火，（自討死路）。　上有政策，（下有對策）。

等級五：成語練習

請根據俗語寫成語。

賣花的說花香。（自賣自誇）　　前人栽樹，後人乘涼。（飲水思源）

聰明反被聰明誤。（自作聰明）　　啞巴吃黃蓮。（有苦說不出）

到什麼山頭唱什麼歌。（因地制宜）　　天下烏鴉一般黑。（一丘之貉）

請將成語和與它相關的詞語連線。

結草銜環 → 報恩　過目不忘 → 記憶　運籌帷幄 → 謀略　杯觥交錯 → 宴會

屈打成招 → 冤枉　強詞奪理 → 狡辯　前車之鑒 → 教訓　著手成春 → 醫術

等級六：成語練習

請將下面的成語補充完整。

無（根）無（蒂）、無（波）無（浪）、無（冬）無（夏）、無（拳）無（勇）、

無（束）無（拘）、無（蹤）無（影）、無（日）無（夜）、無（依）無（靠）、

一（兵）一（卒）、一（步）一（趨）、一（釐）一（毫）、一（鼓）一（板）、

一（家）一（計）、一（心）一（德）、一（薰）一（蕕）、一（酬）一（酢）。

請根據下面這首詩補充成語。

（白）雲蒼狗、意氣風（發）、事不過（三）、一落（千）（丈）、（緣）木求魚、

（愁）雲慘霧、（似）醉如癡、各（個）擊破、（長）歌當哭、（不）（知）不覺、

（鏡）花水月、無可奈（何）、（處）變不驚、（得）道多助、（明）（鏡）高懸。

等級七：成語練習

趣味成語填空練習。

人數最多的慶典→（普）（天）同慶　　最危險的解渴方法→（飲）（鴆）止渴

最遙遠的距離→天（涯）海（角）　　　最不穩當的建築→（空）（中）樓閣

最挑食的人→挑（肥）揀（瘦）　　　　最吉利的日子→（黃）道（吉）日

請找出下面成語中互為反義詞的一對寫在一起。

（小巧玲瓏）（碩大無朋）、（一往情深）（恨之入骨）、（無價之寶）（一文不值）

（結草銜環）（忘恩負義）、（天長地久）（稍縱即逝）、（寬宏大量）（小肚雞腸）

等級八：成語練習

成語選擇題。

1～5：（A）、（B）、（A）、（B）、（C）

請將下面括弧裡正確的用字圈起來。

魚龍（混）雜、寄人（籬）下、死不（瞑）目、揚（湯）止沸、約法三（章）、

乳（臭）未乾、博（聞）強識、（市）井之徒、明察秋（毫）、生（財）之道、

邪門歪（道）、賓（至）如歸。

等級九：成語練習

以「人」字結尾的成語。

（旁）（若）無人、（目）（中）無人、（後）（繼）無人、（自）（欺）欺人、

（借）（刀）殺人、（暗）（箭）傷人、（下）（里）巴人、（鋒）（芒）逼人、

（英）（氣）逼人、（語）（不）驚人、（息）事）寧人、（先）（發）制人。

以「人」字開頭的成語。

人心（叵）（測）、人心（渙）（散）、人心（惟）（危）、人多（嘴）（雜）、

人存（政）（舉）、人不（自）（安）、人情（冷）（暖）、人命（關）（天）、

人山（人）（海）、人才（輩）（出）、人言（籍）（籍）、人煙（輻）（輳）。

等級十：成語練習

請選擇正確的成語填空，使句子通順。

1.不要（怨天尤人）了，考成這樣只能怪你平時不用功。

2.作為一名老師，應該公平對待每個學生，不能（厚此薄彼）。

3.小玉真是一個（冰雪聰明）的女孩子。

4.集體的榮譽是我們每個人都應該維護的，你怎麼能擺出一副（事不關己）的

態度呢？

5.（望子成龍）是每個家長對孩子的美好期待。

請根據要求將下面的成語歸類。

形容說話的：（滔滔不絕）（舌燦蓮花）（唇槍舌劍）（口若懸河）

形容做事的：（乾淨俐落）（拖泥帶水）（一絲不苟）（雷厲風行）

形容寫字的：（筆走龍蛇）（筆酣墨飽）（筆下生輝）（力透紙背）

形容唱歌的：（餘音繞梁）（天籟之音）（黃鶯出谷）

i-smart

智學堂
智慧是學習的殿堂

★ 親愛的讀者您好,感謝您購買　　　　　　　　　　這本書!

　　為了提供您更好的服務品質,請務必填寫回函資料後寄回,
我們將贈送您一本好書(隨機選贈)及生日當月購書優惠,
您的意見與建議是我們不斷進步的目標,智學堂文化再一次
感謝您的支持!
想知道更多更即時的訊息,請搜尋"永續圖書粉絲團"

您也可以使用以下傳真電話或是掃描圖檔寄回本公司電子信箱,謝謝!

傳真電話:　　　　　　　　　　電子信箱:

(02) 8647-3660　　　　　　　yungjiuh@ms45.hinet.net

姓名: ＿＿＿＿＿＿＿＿＿＿　○先生　電話: ＿＿＿＿＿＿＿＿＿
　　　　　　　　　　　　　　　○小姐

地址: ＿＿＿＿＿＿＿＿＿＿＿＿＿＿＿＿＿＿＿＿＿＿＿＿＿＿＿＿＿＿

E-mail: ＿＿＿＿＿＿＿＿＿＿＿＿＿＿＿＿＿＿＿＿＿＿＿＿＿＿＿＿＿＿

購買地點(店名): ＿＿＿＿＿＿＿＿＿＿＿＿＿　購買金額: ＿＿＿＿＿＿＿

職　　業:○學生　○大眾傳播　○自由業　○資訊業　○金融業　○服務業　○教職
　　　　　○軍警　○製造業　○公職　○其他＿＿＿＿＿＿＿＿＿＿＿＿＿＿

教育程度:○高中以下(含高中)　　○大學、專科　　○研究所以上

您對本書的意見:☆內容　　　　　　○符合期待　○普通　○尚改進　○不符合期待
　　　　　　　　☆排版　　　　　　○符合期待　○普通　○尚改進　○不符合期待
　　　　　　　　☆文字閱讀　　　　○符合期待　○普通　○尚改進　○不符合期待
　　　　　　　　☆封面設計　　　　○符合期待　○普通　○尚改進　○不符合期待
　　　　　　　　☆印刷品質　　　　○符合期待　○普通　○尚改進　○不符合期待

您的寶貴建議: